마스터스 오브 컬러링

MASTERS *OF* COLORING

컬러링, 그림을 이야기하다

글 · 구성 김정일

피치플럼

눈이 즐겁고, 내용이 재미있는 채색 인문교양서

더 좋은 책을 내고 싶다는 의지와 열정으로 뉴욕, 도쿄, 베이징의 대형서점을 찾아가
세계 출판시장의 트렌드를 확인하고, 아이디어를 얻고, 자료를 수집하고 보완하는
노력의 과정이 이 책에 고스란히 담겨 있습니다.

몇 년 전부터 수많은 컬러링 북이 나왔지만, 독자로서 직접 책을 구매하여 체험한 저는,
기존 책들의 부족한 부분을 채우는 동시에,
이보다 더 나은 컬러링 북은 없다는 마음가짐으로
〈마스터스 오브 컬러링, Masters of Coloring〉이라는 과감한 타이틀로
이 책을 출간하게 되었습니다.

이 책에 수록된 대가들의 작품을 먼저 천천히 살펴본 후,
곁들여진 그림설명과 에피소드를 통해 작품을 이해할 수 있습니다.
그리고 그 여운과 감동을 가지고 채색하는 과정을 거치다 보면
그림을 해석하는 방법을 자연스럽게 터득할 수 있을 것입니다.
한 편의 영화를 완전히 이해하기 위해서는
여러 번 보는 과정이 필요하다는 점을 참고하였습니다.

이 책의 특징은 다음과 같습니다.

- 국내에서 출간된 컬러링 서적 중에서 가장 많은 63점의 작품을 수록하였습니다.
- 세계 20여 개국 거장들의 작품을 수록하였습니다.
- 작품을 최대한 크게 지면에 배치하여 작품화집의 느낌이 나도록 하였습니다.
- 이미 알고 있던 익숙한 작품부터 그동안 쉽게 볼 수 없었던 작품을 선별하였습니다.
- 회화, 풍경, 일러스트레이션, 건축, 시, 디자인, 캘리그래피, 광고 포스터 등 다양한 장르와
 내용으로 구성하였습니다.
- 작품에 대한 깊이 있는 설명과 에피소드를 통해 그림을 더 쉽게 이해할 수 있도록
 하였습니다.
- 채색의 경우, 단순한 것을 선호하시는 분과 복잡한 것을 즐기시는 분들을 위한 단계를 각각 고려하였
 습니다.
- 그림에 대한 느낌을 기록하거나 메모할 수 있는 공간을 마련하였습니다.
- 휴대하기 편한 크기로 제작되어 실용성을 겸비하였습니다.

그림에 관심은 있지만 쉽게 접근하는 방법을 잘 모르시는 분,
미술서를 읽었지만, 내용이 어렵고 전문직이라 포기하셨던 분,
미술관을 방문했지만, 아티스트와 작품에 대한 정보가 부족해 깊이 있는 감상이 어려웠던 분,
해외 유명 미술관을 가려고 계획을 세우신 분에게

〈마스터스 오브 컬러링〉은 가이드북이 될 것입니다.

무심코 책을 펼쳐 연필을 긁적이고 싶을 때,
집중하고 싶을 때,
스트레스 받을 때,
마음의 여유가 필요할 때,
혼자만의 시간이 필요할 때,

〈마스터스 오브 컬러링〉은 힐링 메이트가 될 것입니다.

이 책은 거장들이 남긴 작품을
자신만의 관점에서 감상할 수 있게 되고,
그림에 대한 배경 지식을 얻을 수 있는
인문 교양서의 역할을 하는 데
부족함이 없을 것으로 생각합니다.

더불어 일상에서 받았던 스트레스와 상처 입은 마음을 치유하는
인문학적 힐링까지 얻을 수 있다면 더할 나위 없을 것입니다.

지은이

목록

일러두기

미술작품의 정보는 이름, 국적, 생몰 연도, 작품명, 제작연도, 소장처 순으로 표시하였습니다.
외국 인명 및 외국 지명의 한글 표기는 외래어 표기법에 따랐으나, 일부는 통용되는 방식을 따랐습니다.
작품설명 중 작품명, 책 제목, 특정 장소, 특정 명칭은 〈〉로 표시하였습니다.
작가의 국적은 출생국가를 기준으로 했습니다.
컬러링 페이지는 색연필, 파스텔, 볼펜의 사용에 최적화되어 있습니다.

MASTERS *OF* COLORING

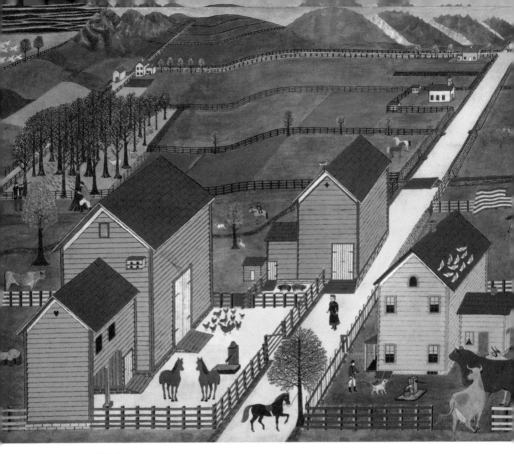

American 19th Century
Mahantango Valley Farm c., 19c
National Gallery of Art, Washington

미국 19세기
마한탕고 계곡의 농장, 19세기
워싱턴 내셔널 갤러리

인디언 부족인 레너피^{Lenape} 말로 '먹을 고기가 풍부한 곳'이라는 뜻을 가진 마한탕고^{Mahantango}는 미국 펜실베이니아에 있는 계곡지역으로, 이곳에 있는 한 농가를 묘사한 작품입니다. 저 멀리 배경에는 푸른 마한탕고 계곡이 보이고, 나무 울타리로 잘 구획된 푸른 초원에는 몇 가구의 농가가 드문드문 있습니다. 벽돌색 지붕의 농가에는 닭과 돼지가 키워지고 있고, 말들이 자유롭게 뛰놀고 있으며, 사람들은 개와 더불어 사냥을 하고 있습니다. 소들은 말보다 훨씬 커 거의 집채만 한 크기를 가지고 있습니다. 이는 가까이에 있는 것을 크게 그리는 원근법에 따른 테크닉이라기보다, 먹을 것이 풍부해 소들이 살찐다는 의미로 보입니다. 붉은색과 녹색이 경쾌하게 어우러져, 개척시대 미국의 풍요로움을 잘 보여주고 있는 평화로운 그림입니다.

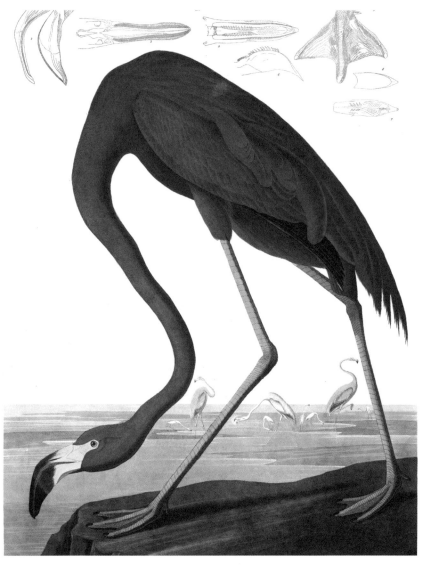

John James Audubon (American, 1785 – 1851)
American Flamingo

존 제임스 오듀본 (미국, 1785 - 1851)
아메리카 홍학

존 제임스 오듀본은 미국에 서식하는 조류에 관한 방대한 기록을 남긴 조류학자 겸 판화가로, 그의 대표작이자 조류 연구작업의 중요한 결과물인 〈아메리카의 조류, The Birds of America〉에는 미국에 사는 조류와 그 서식지가 컬러 삽화로 자세히 묘사되어 있습니다. 지금은 멸종된 새를 포함한 총 435종류의 조류가 실물 크기로 그려져 있어, 오늘날 조류연구의 귀중한 자료가 되고 있으며, 〈아메리카 홍학〉은 이 책에 실린 작품 중 하나입니다. 분홍색의 홍학 그림 상단에는 홍학의 부리와 다리가 세밀하게 연필로 스케치 되어 있습니다. 쿠바, 멕시코 등 중미 일부와 미국 남부 플로리다에 서식하던 아메리카 홍학은, 이제는 멸종위기에 처해있어 갈라파고스섬에서만 서식 중입니다. 이러한 오듀본의 업적을 기리고 조류를 보호·연구하기 위해 1905년에 '오듀본 협회'가 미국에 설립되었습니다.

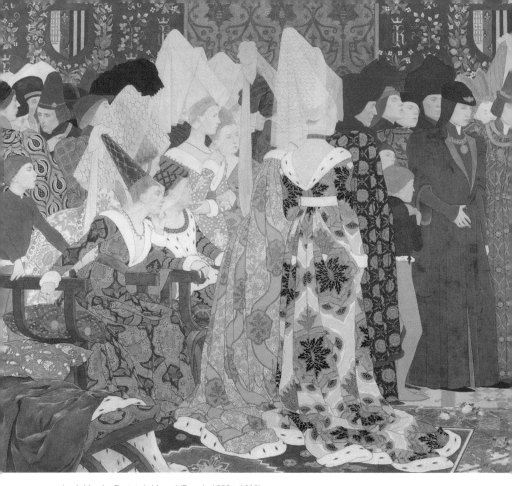

Louis-Maurice Boutet de Monvel (French, 1850 – 1913)
Her Appeal to the Dauphin (Joan of Arc series II), 1906
National Gallery of Art, Washington

루이 모리스 부테 드 몽벨 (프랑스, 1850 - 1913)
황태자에게 간청하는 잔 다르크 (잔 다르크 시리즈 2권), 1906
워싱턴 내셔널 갤러리

모리스 몽벨은 화가이자 일러스트레이터로 도서용 삽화를 많이 그렸습니다. 그의 대표작 〈잔 다르크〉
는 르네상스 시대의 프레스코화를 연상시키는 장엄함과 우아함이 세련된 기교오일페인팅, 금박로 표현되
어 있다는 평가를 받았습니다. 위기에 처한 프랑스를 구하기 위해 영국에 맞서 싸우겠다고 황태자에게
허락을 구하는 잔 다르크와 이를 의심하는 귀족들의 생생한 표정은 화려한 컬러와 다양한 스타일의 궁
중 의상이 세밀하게 묘사되어 이야기 속으로 빠져드는 효과를 주고 있습니다. 백년전쟁으로 프랑스 전
역이 영국의 수중으로 들어가 있을 즈음, 한 농부의 딸 잔 다르크는 어느 날 위기에 처한 프랑스를 구하
라는 천사의 계시를 받고 전쟁에 참여하여 공을 세웁니다. 이후 영국과의 전쟁에서 승리하는 데 필요한
작전 권한을 달라는 잔 다르크의 요구를 들은 황태자는 그녀의 능력을 의심하여 자신의 옷을 시종에게
입혀놓고는 신하들 속에서 본 모습을 감추고 그녀를 접견하지만, 잔 다르크는 접견장에 들어서자마자
바로 진짜 황태자를 찾아가 무릎을 꿇고 인사를 하는 장면입니다.

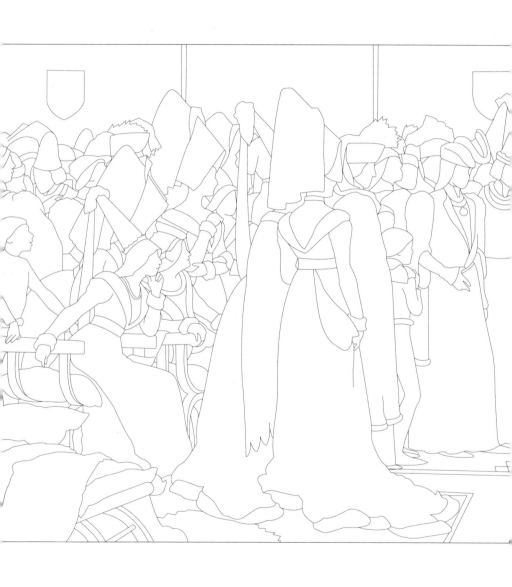

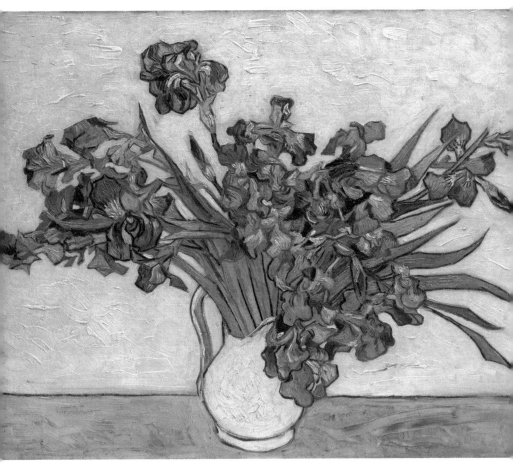

Vincent van Gogh (Dutch, 1853 – 1890)
Irises, 1890
Metropolitan Museum of Art, NY

빈센트 반 고흐 (네덜란드, 1853 - 1890)
아이리스, 1890
뉴욕 메트로폴리탄 미술관

1880년부터 10여 년간 화가로 성공하기 위해 열심히 노력했지만 살아있는 동안에는 재능을 인정받지 못하여 단 하나의 작품밖에 팔지 못한 위대한 화가 빈센트 반 고흐는, 서양 미술사상 가장 위대한 화가 중 한 사람이자 야수파, 인상파, 초기 추상화에 지대한 영향을 끼친 화가로 평가받고 있습니다. 프랑스 생레미Saint-Rémy의 요양병원에서 고흐는 이 작품 〈아이리스〉를 그렸습니다. 싱그러운 보라색의 아이리스 꽃은 색바랜 핑크빛 배경과 잘 조화되어 부드럽고 우아한 느낌을 줍니다. 이 작품은 고흐의 어머니 가 1907년 사망할 때까지 직접 소장한 작품입니다.

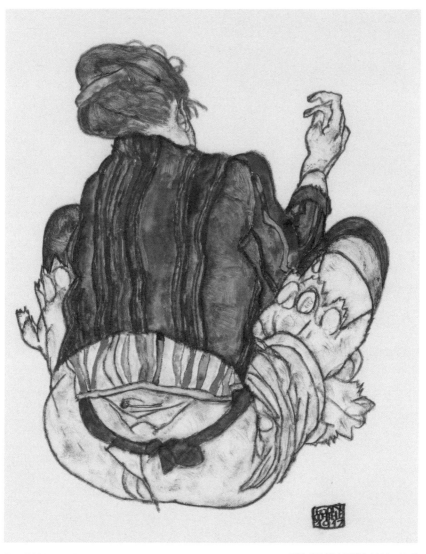

Egon Schiele (Austrian, 1890 – 1918)
Seated Woman, Back View, 1917
Metropolitan Museum of Art, NY

에곤 쉴레 (오스트리아, 1890 - 1918)
등을 보이고 앉아 있는 여인, 1917
뉴욕 메트로폴리탄 미술관

짧지만 강렬한 삶을 살았던 오스트리아의 표현주의 화가 에곤 쉴레는 28년간의 짧은 생애 동안 300여 점의 오일 페인팅과 수천 점에 이르는 드로잉 작품을 남겼습니다. 이 멋진 초상화는 흑연으로 드로잉 후, 구아슈와 수채화 물감으로 채색된 작품입니다. 작품 속 모델이 누구인지 정확히 알 수는 없지만, 쉴레의 아내 에디스 함스Edith Harms로 추정됩니다. 딸기색과 갈색의 머리를 한 함스는 하얀 바탕의 컬러 줄무늬 셔츠 위에 속이 비치는 얇은 푸른색 재킷을 입고 있습니다. 하지만 하의는 레이스 달린 슬립과 검은색 스타킹을 신고 있는데, 이는 쉴레가 매춘부를 그릴 때 자주 묘사하는 옷차림입니다. 정숙한 아내와 열정적인 애인의 모습을 동시에 원하는 쉴레의 모호하고 이중적인 감정이 담긴 작품입니다.

Paul Gauguin (French, 1848 - 1903)
The Swineherd, 1888
Los Angeles County Museum of Art

Richard Caton Woodville (American, 1825 – 1855)
Waiting for the Stage, 1851
National Gallery of Art, Washington

리차드 캐튼 우드빌 (미국, 1825 - 1855)
역마차를 기다리며, 1851
워싱턴 내셔널 갤러리

미국 볼티모어 출신의 리차드 캐튼 우드빌은 독일 뒤셀도르프에서 공부했습니다. 그의 대부분의 작품 속에는 다양한 인물의 삶이 유머러스하게 묘사되어 있습니다. 역마차의 대기실로 사용되는 선술집에 세 명의 남자가 테이블 주위에 있습니다. 여행용 가방을 발치에 놓은 신사는 역마차를 기다리는 여행자로 보이며, 덥수룩한 수염의 맞은편 남자와 카드놀이를 하고 있습니다. 그 옆에 서 있는 남자는 선글라스를 끼고 신문을 읽고 있는 것처럼 보이지만, 선글라스 너머의 눈길은 다른 곳을 향해 있습니다. 〈스파이〉라는 신문 제목을 통해 그의 목적을 암시적으로 알 수 있습니다. 그는 카드 패를 손에 들고 있는 남자와 한 패거리로 음모를 꾸미고 있습니다. 난로에서 타오르는 화염은 이미 음모가 한창 진행 중임을 암시하고 있으며, 상대방의 패를 기다리는 수염 난 남자의 손에 낀 결혼반지는 은은하게 빛나고 있습니다. 그와 그의 가족은 두 남자의 사기 행위로 현재 위험한 상황에 놓여있다는 것을 어두운 배경이 암시하고 있습니다.

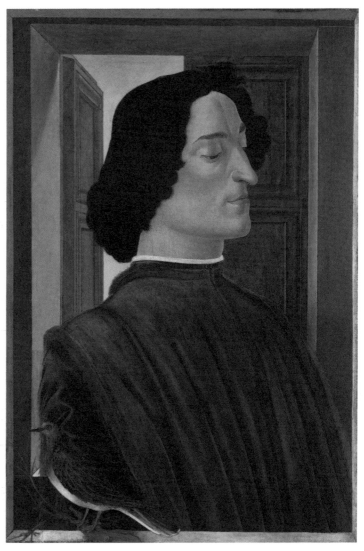

Sandro Botticelli (Italian, 1445 – 1510)
Giuliano de' Medici c., 1480
National Gallery of Art, Washington

산드로 보티첼리 (이탈리아, 1445 - 1510)
줄리아노 메디치, 1480
워싱턴 내셔널 갤러리

이탈리아 피렌체를 지배하던 메디치가를 제거하기 위해, 라이벌인 파치Pazzi 가문은 교황의 암묵적인 지지하에 메디치가의 실권자인 로렌초 메디치와 그의 동생 줄리아노 메디치를 암살하려 했습니다. 이러한 계획은 두오모Duomo 성당에서의 일요일 미사 중에 실행되어, 동생 줄리아노는 19번이나 칼에 찔려 사망하고, 로렌초의 암살은 실패하였습니다. 이후 살아남은 로렌초는 보복을 시작하여 파치 가문의 주동자들을 모두 교수형에 처합니다. 파치의 음모Pazzi conspiracy가 실패로 돌아간 후, 메디치가는 당대 최고의 화가 보티첼리에게 줄리아노의 초상화를 의뢰했습니다. 그림 속의 줄리아노는 마치 성자처럼 붉은 옷을 입고 죽음에 초월한 듯 의연하고 평온한 모습입니다. 열린 창문은 그의 영혼이 가야만 하는 방향을 알려주고 있으며, 곁의 비둘기는 그의 죽음을 슬퍼합니다.

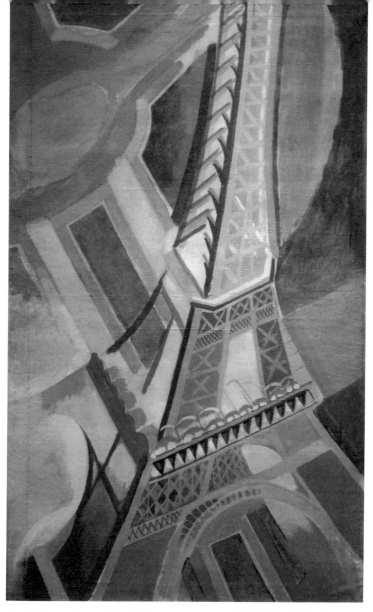

Robert Delaunay (French, 1885 – 1941)
Tour Eiffel, 1926
Musée d'Art Moderne de la Ville de Paris

로베르 들로네 *(프랑스, 1885 - 1941)*
에펠탑, 1926
파리 시립 현대미술관

로베르 들로네는 색채와 그 농도를 오랫동안 연구하면서 색채만으로도 운동감을 표현할 수 있다는 것을 증명하여 추상회화에 큰 영향을 끼쳤습니다. 이 작품은 1889년 파리 국제 박람회를 기념하면서 문명의 발전과 근대 기술을 상징하는 에펠탑을 형상화한 것입니다. 왼쪽 위 프로펠러 모양의 길은 루이 블레리오Louis Blériot의 영국해협 횡단비행의 성공을 의미합니다. 그리고 한 화면에 조감도와 전면도 등 여러 조망을 동시에 표현하면서 에펠탑의 높이를 가늠케 하고 입체감을 느끼게 합니다. 탄탄한 구성을 바탕으로, 강렬한 색채와 원, 호를 이용한 율동적인 효과를 만들어 내면서, 기술진보에 대한 낙관적인 태도가 감각적으로 잘 드러나 있는 작품입니다.

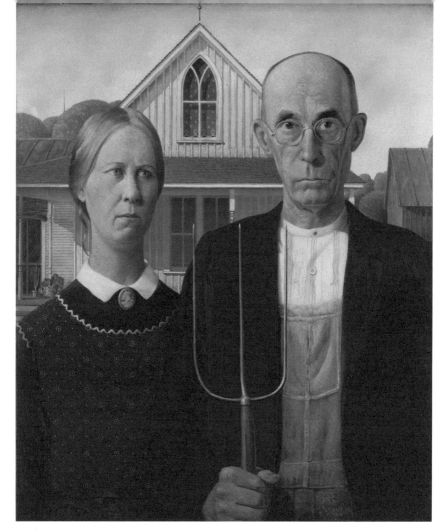

Grant Wood (American, 1891 - 1942)
American Gothic, 1930
Art Institute of Chicago

그랜트 우드 (미국, 1891 - 1942)
아메리칸 고딕, 1930
시카고 아트 인스티튜트

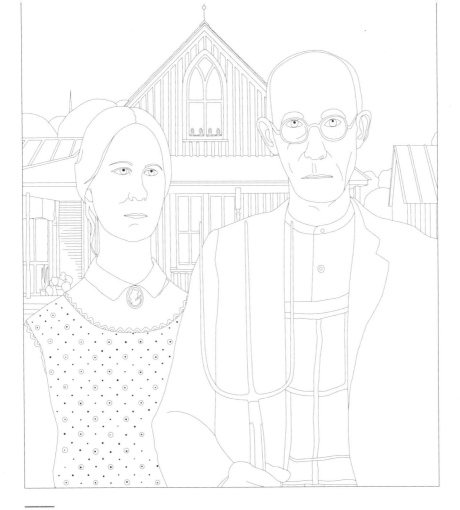

그랜트 우드는 20세기 초 유럽의 추상미술 열풍에 반대하면서 그와 동시에 열심히 일하는 미국 농부들의 근면한 모습을 그리지는 미국 지역주의 운동의 선두주자였습니다. 유럽 교회의 고딕 양식을 차용한 농가와 영국 식민지 시대의 패턴이 그려진 앞치마와 작업복 차림에 검정 재킷을 입고 서 있는 바짝 마른 농부의 모습에서 촌스러움과 진부함이 묻어납니다. 하지만 부녀의 엄숙하고 진지한 모습과 단호하고 완고한 농부의 모습은 경제공황으로 어려움을 겪던 미국인들에게 개척시대의 열정과 의지를 되돌아볼 수 있는 계기를 만들어 주었습니다. 〈아메리칸 고딕〉이 처음 전시되었을 때, 시골 작은 마을의 촌스러움과 편협함을 풍자했다는 비난에 시달리기도 했지만, 19세기 미국 아이오와주의 전형적인 농가를 배경으로 건초용 쇠갈퀴를 들고 서 있는 부녀의 엄숙한 모습을 간결하고 사실적으로 그려냈다는 평을 받으면서, 미국을 대표하는 아이콘이 되었습니다.

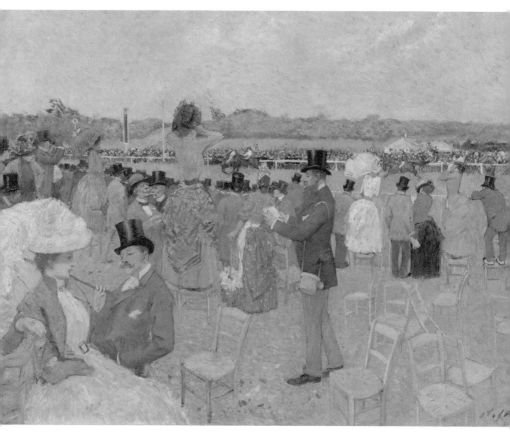

Jean-Louis Forain (French, 1852 – 1931)
The Races at Longchamp c., 1891
National Gallery of Art, Washington

장 루이 포랭 (프랑스, 1852 - 1931)
롱샹에서의 경마, 1891
워싱턴 내셔널 갤러리

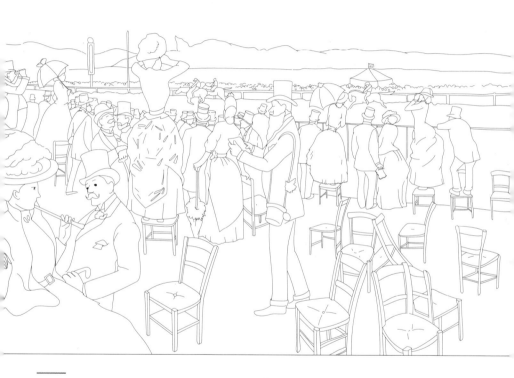

장 루이 포랭은 프랑스 국립 미술학교인 에콜 데 보자르Ecole Des Beaux Arts에서 공부한 인상주의 화가이
자 판화가입니다. 이 작품은 프랑스 파리 근교의 센강 변에 위치한 롱샹경마장에서의 경마 경주와 그
풍경을 세밀한 묘사와 아름다운 컬러로 담은 그림입니다. 14세기부터 경마는 프랑스 귀족들의 중요한
문화행사 중 하나였으며, 경마경기가 매년 열렸던 롱샹경마장은 많은 파리지앵이 멋진 옷차림으로 모
여들어 유행을 선도하는 사교모임의 장소이기도 했습니다. 심지어 제2차 세계대전 와중에도 롱샹에서
의 경마경기는 중단되지 않을 정도로 인기가 높았습니다.

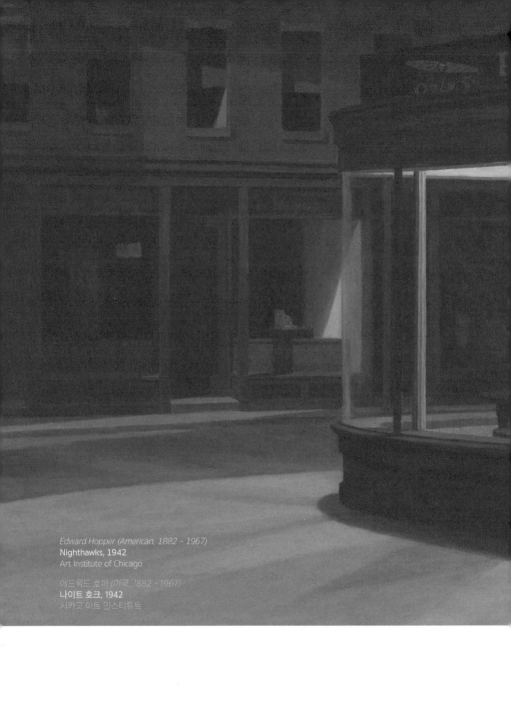

Edward Hopper (American, 1882 – 1967)
Nighthawks, 1942
Art Institute of Chicago

에드워드 호퍼 (미국, 1882 – 1967)
나이트 호크, 1942
시카고 아트 인스티튜트

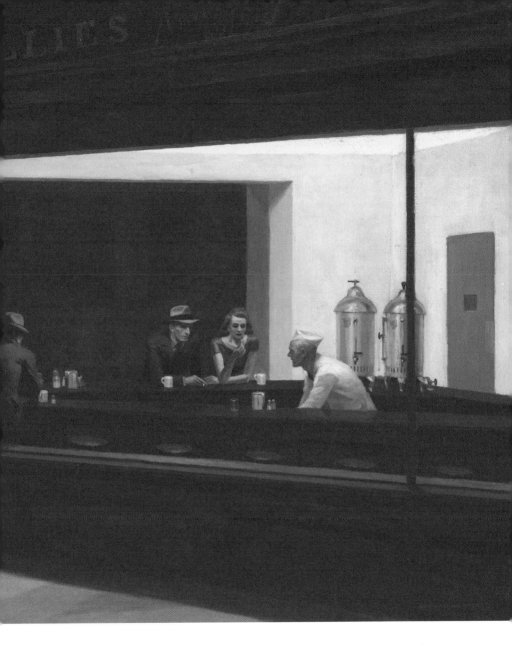

에드워드 호퍼는 급격한 산업화의 여파와 경제 대공황 시대1929년의 어려움을 겪은 미국인의 모습과 분위기를 사실적으로 표현하여 주목을 받았습니다. 그의 대표작 〈나이트 호크〉는 미국회화American Scene 를 대표하는 작품으로, 이러한 시대적 배경 하에서 의사소통이 단절된 고독한 사람들의 모습을 잘 묘사하고 있습니다. 뉴욕 맨해튼, 그리니치 애비뉴에 야간 식당이 있습니다. 영화처럼 관객의 시선은 어두운 밖에서 밝은 식당 안으로 자연스럽게 옮겨가고 있습니다. 레스토랑 건물 위에는 '미국의 넘버원 담배 필리스가 5센트'라는 광고 사인이 있고, 식당 안에는 세 명의 손님이 앉아 있습니다. 은색의 커피깡

통에는 형광등 불빛이 반사되고 있고, 갈색의 둥그런 스툴 위에는 커피잔과 소금통, 후추통, 냅킨 홀더
가 놓여있습니다. 붉은 옷을 입은 여자는 샌드위치를 먹고 있고, 그 옆에서 짙은 푸른색 양복 안에 파란
셔츠를 입고 모자를 쓴 남자는 담배를 피우면서 생각에 잠겨 있습니다. 작품 전반에 흐르는 고독은 어
두운 바깥 배경과 식당 안의 밝은 형광등의 대비로 고조되어, 등을 보이는 남자에게서 극대화되고 있습
니다. 이 작품은 영화, 만화, 패션, 음악 등 다양한 분야에 영감을 주는 지대한 영향을 끼쳤습니다.

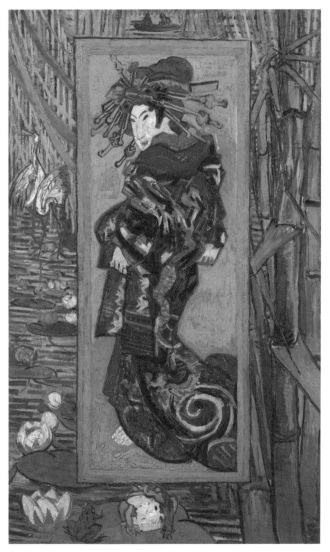

Vincent van Gogh (Dutch, 1853 – 1890)
The Courtesan (after Eisen), 1887
Van Gogh Museum, Amsterdam

빈센트 반 고흐 (네덜란드, 1853 - 1890)
게이샤, 1887
반 고흐 미술관

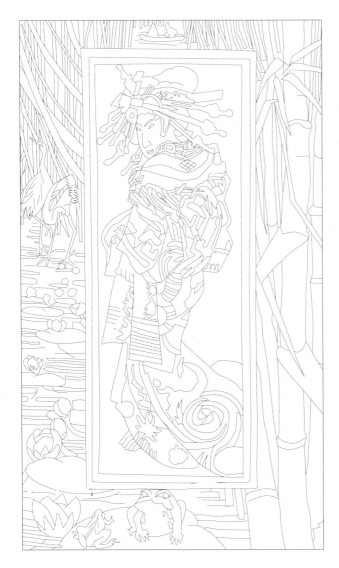

게사이 에이센(Kesai Eisen,
일본, 1790 - 1848, 목판화가
의 작품을 본떠 제작된
고흐의 이 작품은 1886
년 잡지〈Paris illustré〉
의 표지로 사용되었습
니다. 일본 목판화처럼
사각의 격자 안에 인물
을 배치하고, 격자는 노
란색의 굵은 윤곽선을
사용하였습니다. 인물
의 머리 모양과 장신구,
기모노 복장을 통해 이
여인을 게이샤로 추정
할 수 있으며, 격자 밖
의 배경은 수련, 대나무,
학, 개구리가 있는 연못
입니다. 학과 개구리는
프랑스에서는 매춘을
상징합니다.

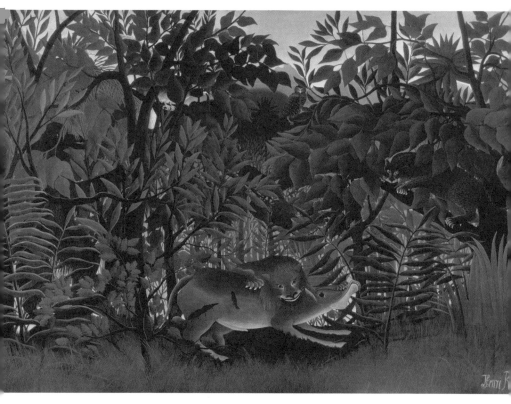

Henri Rousseau (French, 1844 – 1910)
The Hungry Lion Attacking an Antelope, 1905
Foundation Beyeler, Basel, Switzerland

앙리 루소 (프랑스, 1844 - 1910)
영양을 덮치는 굶주린 사자, 1905
스위스 파운데이션 바이엘러

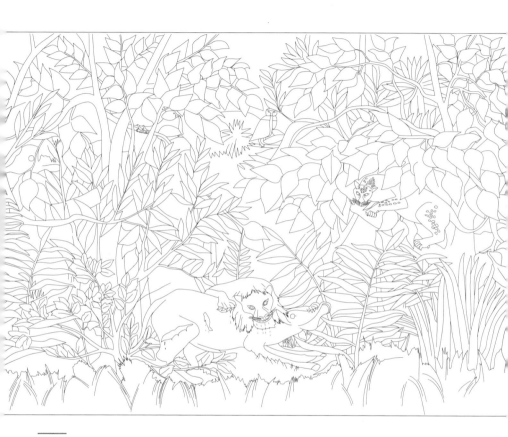

앙리 루소는 말단 세관 공무원으로 일하면서 독학으로 틈틈이 그림을 그리기 시작했습니다. 초기에는
아마추어라고 무시당하기도 했으나, 이국적인 소재의 정글 풍경을 통해 점차 미술 평단의 인정을 받기
시작했습니다. 단순하지만 흥미로운 소재를 독특한 컬러와 결합해 사실과 환상이 교차하는 루소만의
독창적 회화 스타일을 만들어 냈습니다. 굶주린 사자가 영양을 덮치고 있습니다. 사자는 두 발로 영양
을 꽉 움켜쥐고 목을 물어뜯고 있습니다. 영양의 뒷다리와 몸통에 난 상처는 올빼미와 맹금이 이미 덮
친 흔적이며, 그들의 부리에는 영양의 살점이 물려 있습니다. 오른쪽 나무 위 표범은 먹을 기회를 호시
탐탐 노리고 있으며, 밀림 뒤로는 서서히 붉은 해가 지고 있는 장면을 묘사한 작품입니다.

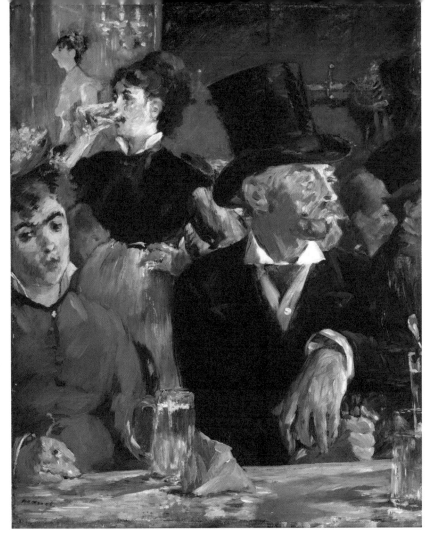

Edouard Manet (French, 1832 – 1883)
The Café Concert, 1878
The Walters Art Museum, Baltimore

에두아르 마네 (프랑스, 1832 - 1883)
카페 콘서트, 1878
볼티모어 월터스 아트 뮤지움

프랑스 시인 보들레르Charles Baudelaire는 에두아르 마네를 모던 라이프Modern Life의 정수라고 칭할 정도로 그의 작품을 높이 평가했습니다. 이 작품에서는 세 명의 주요 인물이 구도상으로 삼각형을 이루면서 서로 각기 다른 방향으로 시선을 두고 있습니다. 웨이트리스는 허리춤에 손을 얹은 채 맥주를 마시고 있고, 테이블 앞의 여자는 피곤한 듯 술잔을 앞에 두고 담배를 피우면서 생각에 잠겨 있습니다. 반면 옆의 신사는 무대 위에서 노래하는 가수를 응시하고 있으며, 웨이트리스 뒤에 있는 거울을 통해 그 가수의 모습을 볼 수 있습니다. 마네는 〈카페 콘서트〉를 통해, 사회의 주변부 여인들이 돈 많은 신사와 어울리는 모습과 파리의 다양한 밤 문화를 묘사했습니다. 처음 이 작품이 전시되었을 때, 거리낌 없는 현실의 반영이라는 찬사와 조악하고 천박하다는 비평을 동시에 받았습니다.

Pieter Brueghel the Elder (Dutch, 1530 – 1569)
Netherlandish Proverbs, 1559
Gemaldegalerie, Berlin

피터르 브뤼헐 (네덜란드, 1530 - 1569)
네덜란드 속담, 1559
베를린 미술관

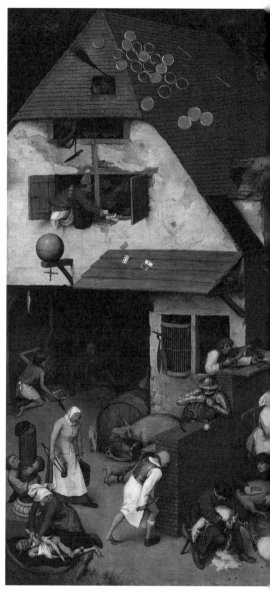

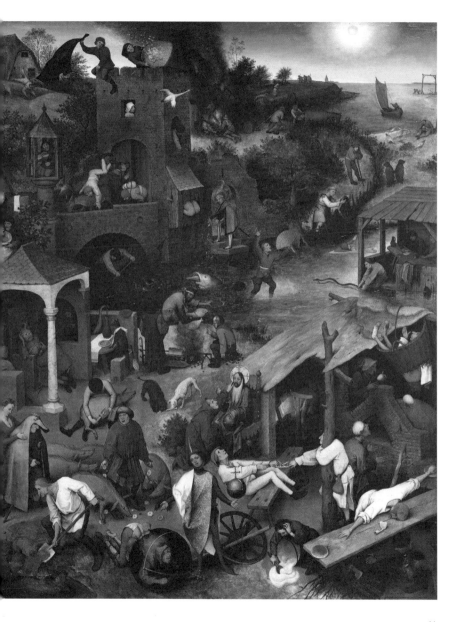

피터르 브뤼헐은 16세기 네덜란드의 가장 위대한 화가로 평가받으며, 서민들의 일상적인 삶에 관심을 두고 〈농부의 결혼식〉, 〈눈 속의 사냥꾼들〉 등 여러 풍속화를 그렸습니다. 이 작품은 한 시골 마을을 배경으로 네덜란드플랑드르 지방의 속담을 다양한 인물과 그 세밀한 행동의 묘사를 통해 인간의 어리석음과 위선, 기만을 풍자하고 있습니다. 고양이 목에 방울을 다는 사람, 송아지가 구덩이에 빠진 후에야 구덩이를 메우는 사람, 맹인이 맹인을 인도하는 어리석은 모습, 이솝 우화에 나오는 학과 여우의 식사, 어울리지 않게 돼지에게 장미꽃을 뿌리는 사람 등 약 80여 개에 이르는 네덜란드의 속담이 한 작품 안에 잘 어우러져 있는 재미있는 작품입니다.

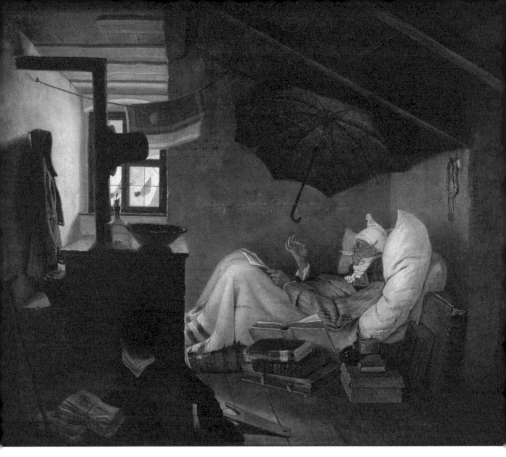

Carl Spitzweg (German, 1808 – 1885)
The Poor Poet, 1839
Neue Pinakothek, Munich

카를 슈피츠베크 (독일, 1808 - 1885)
가난한 시인, 1839
뮌헨 노이에 피나코텍

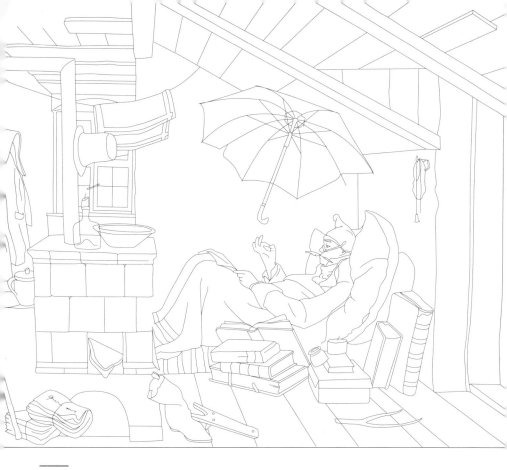

카를 슈피츠베크는 뮌헨대학에서 약학을 공부하였으나 그림에 재능이 있음을 깨닫자 본격적으로 회화에 전념한 독일의 낭만주의 화가입니다. 가난한 시인이 다락방 한구석에 침대도 없이 매트리스 위에 누워 있습니다. 찢어진 우산은 지붕을 통해 혹시나 들어올지도 모를 빗물을 막기 위한 것입니다. 추위를 피하기 위해 옷을 여러 겹 입고, 모자도 썼으나 이마저도 부족하여 자신이 쓴 원고를 태워 땔감으로 사용하고 있습니다. 생각을 다듬어 시를 써 보려고 애쓰지만, 현실은 옷에서 나온 이를 잡느라 집중이 잘 되지 않는 상황입니다. 소시민의 일상생활을 관조적인 시각으로 덤덤하고 유머러스하게 그려냈다는 평가를 받았습니다.

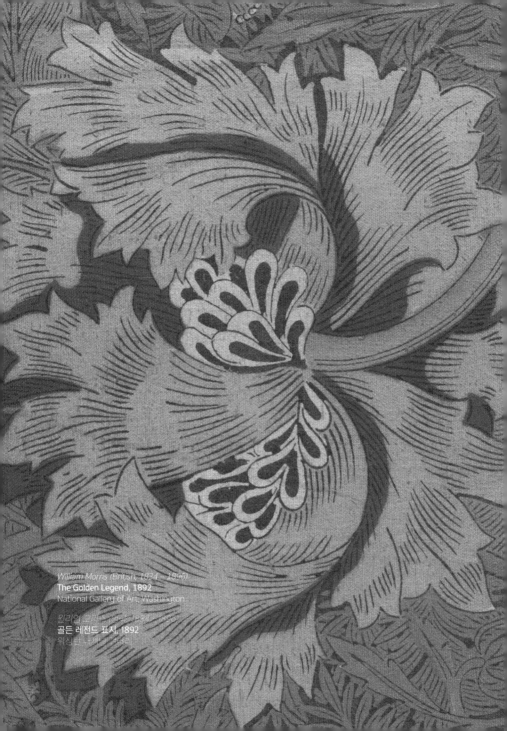

William Morris (British, 1834 – 1896)
The Golden Legend, 1892
National Gallery of Art, Washington

윌리엄 모리스
골든 레전드 표지, 1892
워싱턴 내셔널 갤러리

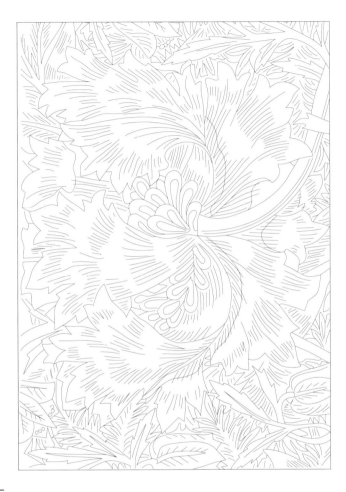

윌리엄 모리스는 영국 빅토리아 시대의 대표적인 섬유 디자이너이자, 소설가 및 공예가로 잘 알려져 있습니다. 산업혁명 이후 대량 생산된 상품의 품질이 떨어지자, 이를 개선하는 방법으로 높은 수준의 품질과 격조 높은 디자인을 유지했던 중세시대의 수공예 제품 생산공정을 따르자고 주장했습니다. 또한, 번 존스Burne-Jones, 로제티Dante Gabriel Rossetti 등과 함께 가구 및 장식예술 제조회사를 설립하여 생산과정을 중세의 길드 형태로 운영함으로써 예술 활동과 노동을 일치시켜 더 나은 사회를 만들어보자는 미술 공예 운동을 전개하기도 하였습니다. 이 작품은 골든 레전드The Golden Legend, 1892라는 책의 표지로 사용되었습니다.

여자(조심스럽게 군인에게 말한다): "이 사람은 예수의 추종자예요! 내가 분명히 봤어요!"
군인(큰소리로): "당신! 예수의 추종자 맞아?"
베드로(당황하여): "제가요? 아닙니다. 아니에요…"

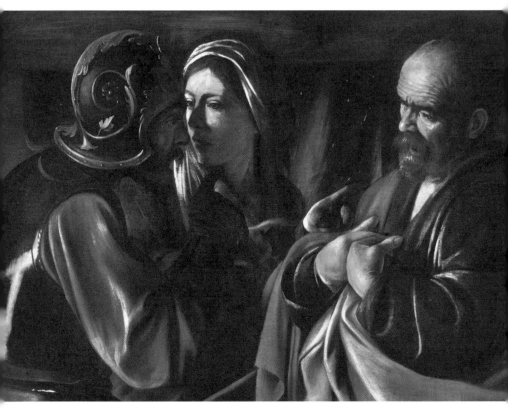

Michelangelo Caravaggio (Italian, 1571 – 1610)
The Denial of Saint Peter, 1610
Metropolitan Museum of Art, NY

미켈란젤로 카라바조 (이탈리아, 1571 - 1610)
부인하는 베드로, 1610
뉴욕 메트로폴리탄 미술관

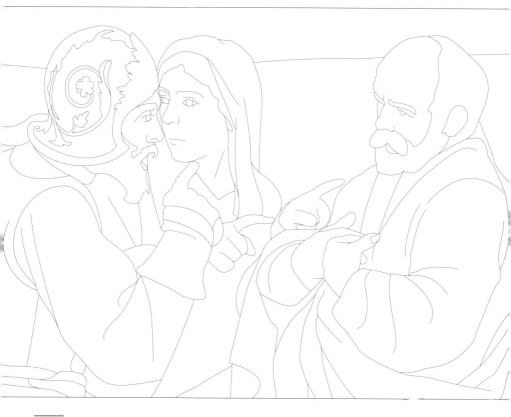

천부적인 재능을 가졌지만 불우한 유년시절을 보낸 탓에 폭음과 폭행, 살인혐의 등 반항아적 기질을 가진 미켈란젤로 카라바조가 그의 격렬했던 삶의 마지막 순간에 그린 참회에 가까운 경이로운 작품입니다. 밝은 빛이 비치는 부분은 어두운 배경과 명확히 대비되고 있습니다. 베드로는 활활 타오르는 불빛을 배경으로 서 있고, 한 여자가 그를 그리스도의 추종자라고 군인에게 고발하고 있습니다. "새벽닭이 울기 전에 나의 존재를 세 번 부인할 것"이라는 예수의 예언처럼, 베드로는 세 번 부인합니다. 군인의 손가락과 여자의 두 손가락은 이와 같은 고발이 세 건 있을 것이고, 베드로가 이를 모두 부인한다는 것을 암시합니다.

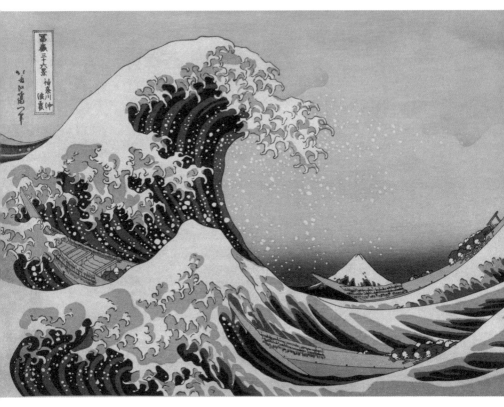

Katsushika Hokusai (Japanese, 1760 – 1849)
The Great Wave off Kanagawa, 1830 – 32
Metropolitan Museum of Art, NY

가쓰시카 호쿠사이 (일본, 1760 - 1849)
가나가와 해변의 큰 파도, 1830 - 32
뉴욕 메트로폴리탄 미술관

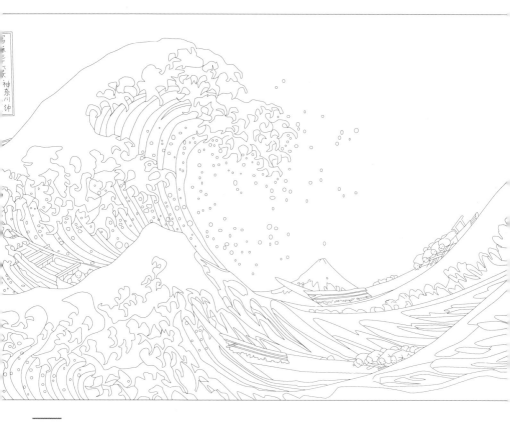

가쓰시카 호쿠사이는 일본의 다색목판화인 우키요에의 대표적인 판화가로, 3만여 점에 이르는 작품과 수준 높은 디자인 감각으로 유명합니다. 이 판화는 후지산의 다양한 모습을 표현한 〈후가쿠 36경, 36 Views of Mount Fuji〉의 첫 작품으로, 가나가와요코하마 앞바다에 일고 있는 크고 험한 파도가 배 3척을 삼킬 듯 휘몰아치고 있는 모습과 중앙에 위치한 눈 덮인 후지산의 평온한 모습을 함께 담았습니다. 파도의 거칠고 힘찬 리듬과 후지산의 고요하고 적막한 리듬이 당시 일본에 갓 수입된 코발트블루 컬러와 잘 어우러진 작품으로, 음악가 클로드 드뷔시의 교향시 〈바다, La Mer〉에도 영감을 주었습니다. 호쿠사이는 새로운 표현기법을 갈망하던 고흐, 모네 등 인상파 화가를 비롯한 서양 예술가들에게 회화, 조각, 음악 등의 여러 분야에서 큰 영향을 끼쳤습니다.

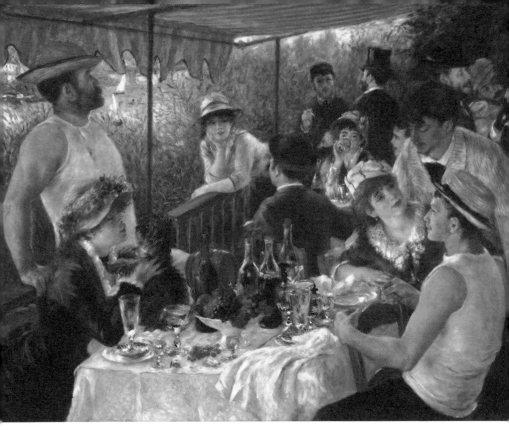

Auguste Renoir (French, 1841 – 1919)
Luncheon of the Boating Party, 1880 – 81
The Phillips Collection, Washington

오귀스트 르누아르 (프랑스, 1841 - 1919)
선상 파티의 오찬, 1880 - 81
워싱턴 필립스 컬렉션

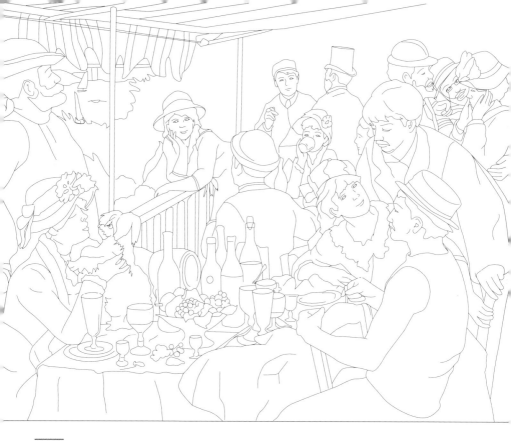

인상파 전시회에서 최고의 작품으로 인정받은 〈선상 파티의 오찬〉은 프랑스 인상주의 화가 오귀스트 르누아르의 대표작으로, 다양한 구도와 유연한 붓 터치, 아름다운 컬러가 인물, 정물, 풍경과 잘 어우러진 흥겨운 작품입니다. 작품 속에서는 르누아르의 친구들이 센강 변의 레스토랑 〈메종 프르네즈〉에서 점심을 먹고 있습니다. 왼편에서 작은 개와 놀고 있는 젊은 여자는 훗날 르누아르의 아내가 된 알린느 샤리고이며, 알린느 맞은 편에 앉은 남녀는 르누아르의 후원자인 화가 카이유보트와 여배우 엘렌 앙드레, 그들과 함께 대화하는 남자는 저널리스트 안토니오 미지올로입니다. 왼쪽 난간에 기대어 있는 남녀는 레스토랑 수인의 자녀인 알퐁스와 루이즈 알퐁신이며, 중앙에서 등을 보이고 앉은 남자는 모파상의 친구인 바르비에 남작이고, 남작 앞에 앉아 무언가를 마시고 있는 여성은 모델 앙쩰르입니다.

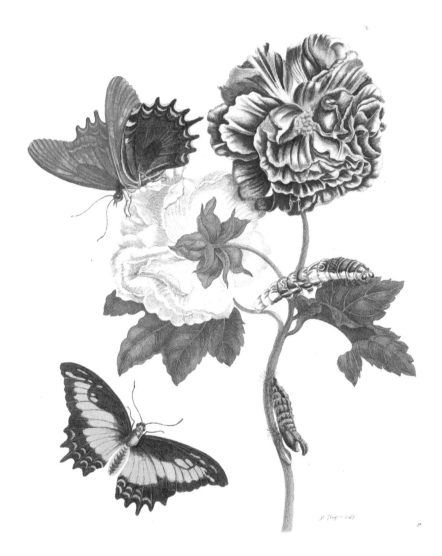

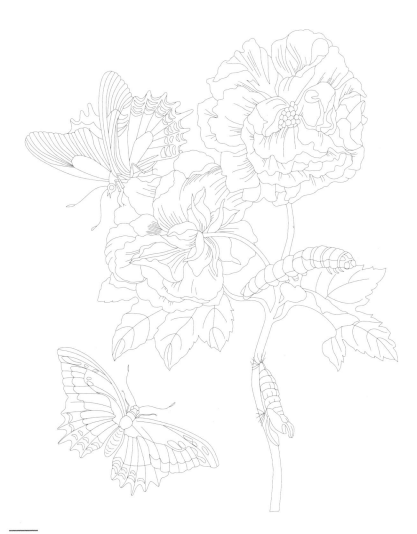

독일 출신의 자연주의자이자 판화가인 마리아 시빌라 메리언은 곤충과 식물의 변이 과정을 아름다운 삽화를 통해 기록하여 예술의 경지로 승화시켰습니다. 자연 판화집 〈수리남 곤충의 변이〉는 메리언이 남아메리카 수리남Suriname에서 머물며 관찰한 동식물, 곤충들을 체계적으로 기록한 아름다운 과학적 결과물로 유럽의 식물, 곤충 및 미술계에 반향을 일으키면서 폭발적인 인기를 얻었습니다. 메리언의 업적을 기리기 위해, 구 서독에서는 500마르크 지폐에 그녀의 초상화를 담았습니다.

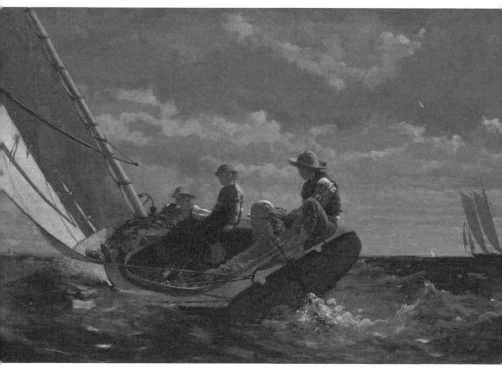

Winslow Homer (American, 1836 – 1910)
Breezing Up (A Fair Wind), 1873 – 76
National Gallery of Art, Washington

윈슬로 호머 (미국, 1836 - 1910)
바람을 타는 (순풍), 1873 - 76
워싱턴 내셔널 갤러리

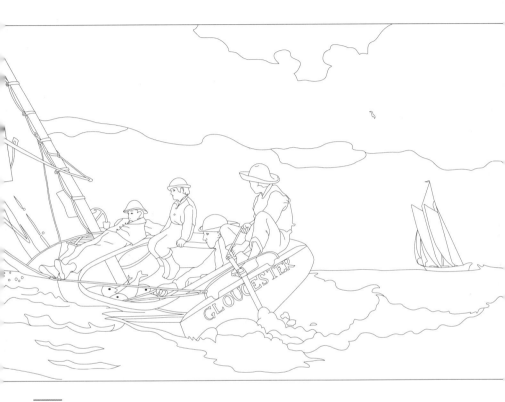

윈슬로 호머는 거대하고 웅장한 자연의 위협에 굴복하지 않는 인간의 모습을 역동적으로 그려냈습니다. 늦은 오후, 어부와 세 소년은 잡은 고기를 글로스터Gloucester 호에 싣고 돌아오는 중입니다. 글로스터는 미국 매사추세츠주에 있는 항구 도시로 호머가 1873년 여름 한 철을 보낸 곳이기도 합니다. 시원한 순풍을 타고 힘차게 내닫는 배와 출렁이는 바다가 함께 만들어 내는 파도는 배의 속도감을 잘 표현하고 있습니다. 잡은 고기들은 배 안에 널려있고, 배의 중심을 잡기 위해 어부와 소년들은 배의 우현 쪽으로 무게중심을 두고 앉아 있습니다. 하늘에는 갈매기 한 마리가 멀리 있는 범선과 글로스터 호 사이를 선회하고 있습니다. 미국 독립 100주년을 맞이하는 해에 완성된 이 작품은 모네와 쿠르베, 일본 판화의 영향을 받았으며, 19세기 미국을 상징하는 대표작으로 1962년에는 기념 우표에 사용되기도 하였습니다.

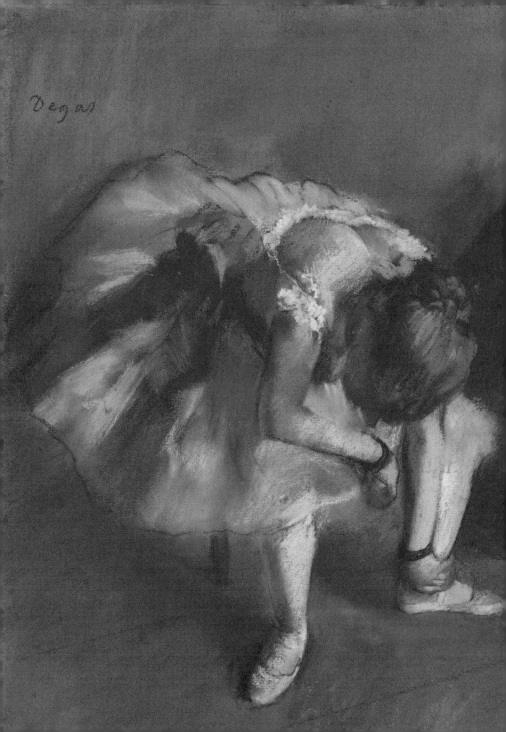

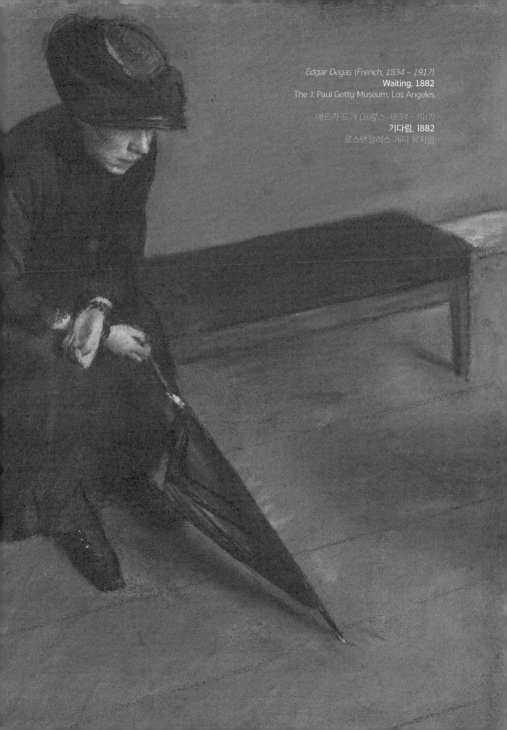

Edgar Degas (French, 1834 – 1917)
Waiting, 1882
The J. Paul Getty Museum, Los Angeles

에드가 드가 (프랑스 1834 – 1917)
기다림, 1882
로스앤젤레스 게티 뮤지엄

인상주의자로 알려졌지만, 사실주의자로 평가받기를 원했던, 프랑스 화가 에드가 드가는 세탁부, 클럽 가수, 경마 및 발레 등을 모티브로 당시 파리Paris의 모던 라이프Modern Life를 그렸습니다. 파리 오페라Paris Opéra를 자주 방문하여 발레 공연, 리허설 및 무대 뒤 장면을 직접 관찰하고, 자신의 스튜디오에서 이를 수정하면서 섬세한 기교로 다듬었습니다. 파스텔 기법의 진수를 보여주는 이 작품에서는 젊은 발레리 나가 허리를 숙여 발목을 마사지하고 있습니다. 아마도 부상이 있는 것 같습니다. 어두운 옷을 입은 동 반자는 그녀 옆에 조용히 앉아 생각에 잠겨있습니다. 그들은 아마도 오디션의 순서를 기다리거나 그 결 과를 기다리고 있는 것처럼 보입니다. 두 명의 인물은 대조적입니다. 분홍색, 파란색 및 크림색 톤의 아 름다운 의상을 입은 발레리나는 무대의 매력과 숙련을 반영하는 반면, 우산을 쥐고 어두운 복장을 한 인물은 생기 없는 일상의 단면을 보여주고 있습니다.

John Constable (British, 1776 – 1837)
Wivenhoe Park, Essex, 1816
National Gallery of Art, Washington

존 컨스터블 *(영국, 1776 - 1837)*
에섹스의 비벤호 파크, 1816
워싱턴 내셔널 갤러리

영국의 위대한 풍경화가로 프랑스 인상주의와 장 프랑수아 밀레에게 영향을 준 컨스터블은 그의 후원 자인 비벤호 파크의 소유주 프란시스 슬래터 리보우Francis Slater Rebow에게서 이 작품의 제작을 의뢰받았 습니다. 파란 하늘에 구름이 떠 있고, 밝은 햇살이 초원 위에 내리고 있습니다. 균형이 잘 잡힌 숲은 시 원한 그늘을 만들어 내고 있고, 쭉 뻗어 나가는 나무 울타리 안에서는 소들이 한가로이 풀을 뜯고 있습 니다. 강에서는 사람들이 고기를 잡기 위해 그물을 내리고, 그 옆에 있는 백조는 유유히 놀고 있는 아름 다운 전원의 풍경입니다. 왼쪽 저 멀리 길에서는 리보우의 딸이 당나귀가 끄는 마차를 타고 있습니다. 이 작품에 크게 만족한 리보우는 컨스터블에게 계약보다 더 많은 금액을 지급했고, 이 돈으로 컨스터블 은 오랜 연인과 결혼할 수 있었습니다.

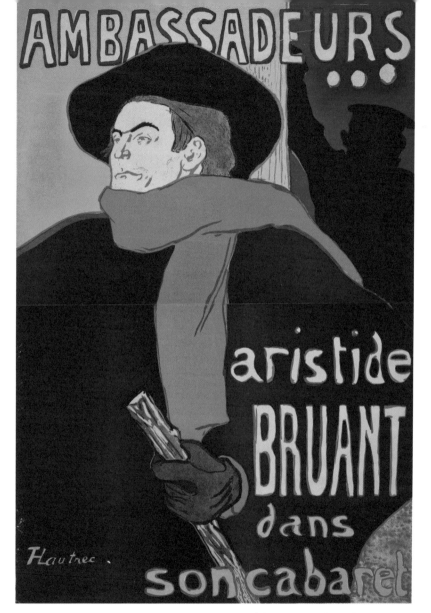

Henri de Toulouse-Lautrec (French, 1864 – 1901)
Ambassadeurs: Aristide Bruant , 1892
Los Angeles County Museum of Art

앙리 드 툴루즈 로트레크 (프랑스, 1864 - 1901)
암바사되르: 아리스뛰드 브뤼앙, 1892
로스앤젤레스 카운티 미술관

프랑스 백작 가문 출신인 앙리 드 툴루즈 로트레크는 문화적 풍요를 누리던 19세기 파리의 카바레, 뮤
직홀의 밤 문화와 이곳에 종사하는 사람들의 모습과 광경을 진솔하게 그려내 큰 인기를 얻었습니다. 이
작품은 파리의 나이트클럽 암바사되르Ambassadeurs에서 노래하는 유명한 가수 아리스뛰드 브뤼앙Aristide
Bruant을 홍보하는 포스터입니다. 공간을 단순화하면서 세부사항이 많이 생략되었고, 일본판화의 영향으
로 간결한 실루엣은 원색의 대비를 통해 색채 미가 강조되었습니다. 붉은 스카프와 검은 망토로 유명한
브뤼앙은 친구 로트레크가 디자인한 이 포스터를 무척 마음에 들어 했지만, 나이트클럽은 이 포스터가
너무 단순하다는 이유로 탐탁지 않아 했습니다. 하지만 브뤼앙은 나이트클럽이 이 포스터를 사용하지
않는다면, 암바사되르에서 노래를 하지 않겠다고 고집하여 결국 나이트클럽은 이 포스터를 정식 홍보물
로 사용하게 됩니다.

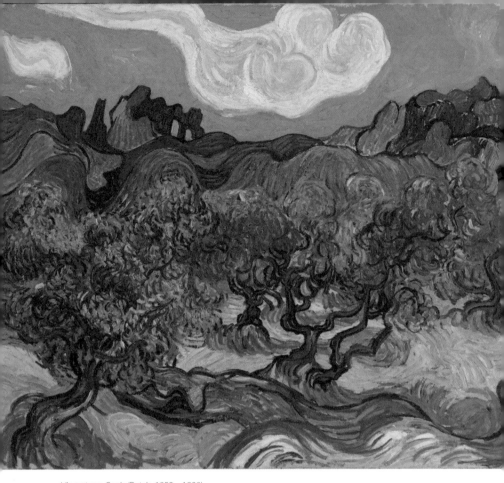

Vincent van Gogh (Dutch, 1853 – 1890)
The Olive Trees, 1889
Museum of Modern Art, NY

빈센트 반 고흐 (네덜란드, 1853 - 1890)
올리브 나무, 1889
뉴욕 현대 미술관

MASTERS *OF* COLORING

고흐는 정신병으로 고생하던 시기를 프랑스 남부의 생 레미 드 프로방스Saint-Rémy-de-Provence의 요양원
에서 지내면서 그의 가장 훌륭한 작품 중 하나라고 평가받는 이 작품 〈올리브 나무〉를 완성했습니다.
짙고 푸른 알피유Alpilles 산맥을 배경으로 파란 하늘에는 노랗고 하얀 구름이 떠 있고, 산기슭에는 녹색
의 올리브 나무와 굽이굽이 휘어진 길이 잘 어우러져 있는 아름다운 그림입니다. 당시 고흐는 올리브
나무가 있는 풍경과 별이 빛나는 하늘에 대한 새로운 작품을 구상 중이었으며, 〈올리브 나무〉가 한낮의
풍경이라면, 그 이후에 그린 〈별이 빛나는 밤〉은 이 작품과 쌍을 이루는 밤의 풍경입니다.

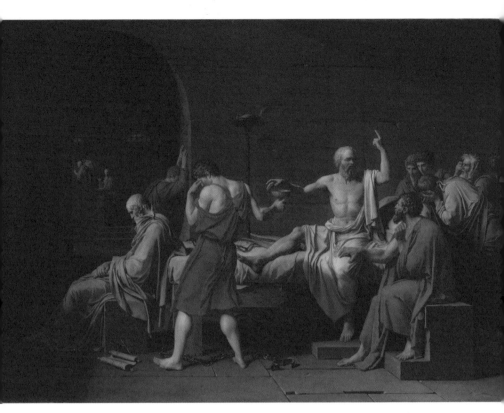

Jacques-Louis David (French, 1748 – 1825)
The Death of Socrates, 1787
Metropolitan Museum of Art, NY

자크 루이 다비드 (프랑스, 1748 - 1825)
소크라테스의 죽음, 1787
뉴욕 메트로폴리탄 미술관

자크 루이 다비드는 신고전주의 화가로 역사적 사건을 주제로 한 작품을 많이 그렸으며, 정치에도 깊이 관여하여 프랑스 혁명을 적극 지지하였습니다. 신고전주의의 완벽한 재현이라고 평가받는 이 작품은 플라톤의 대화편 Phaedo of Plato 에 나오는 소크라테스의 죽음을 묘사했습니다. 그리스 아테네 법원은 신에 대한 불경한 행위와 불온한 사상을 전파하여 젊은 사람들을 현혹한다는 죄목으로, 철학자 소크라테스 B.C. 469-399 에게 사형을 선고했습니다. 소크라테스가 주장하던 신념을 포기하고 망명을 하면 목숨을 구할 수 있다는 제자들의 간청에도 불구하고, 소크라테스는 영혼의 불멸성과 이상을 제자들에게 얘기하면서 독배를 마시는 것을 선택합니다. 다리에 채워진 족쇄가 풀려 있어 언제든지 감옥을 나갈 수 있지만, 흰 가운을 입고 꼿꼿이 앉아 오른손을 뻗어 독배를 잡는 순간조차도 죽음에 대한 무관심이 얼굴에 잘 나타나 있고, 이상에 대한 확고한 신념은 하늘을 향해 뻗은 왼손에 잘 드러나 있습니다. 제자 대다수가 슬픔에 어쩔 줄 모르는 가운데, 침상 곁에 두 손을 모으고 체념한 듯 앉아있는 플라톤 Platon 과 스승의 허벅지에 손을 올리고 그의 말에 귀를 기울이는 크리토 Crito 만이 소크라테스의 신념과 마음을 이해할 뿐입니다. 그리고 저 멀리 보이는 소크라테스의 아내 크산티페 Xanthippe 는 남편을 뒤로하고 감옥을 유유히 떠나고 있습니다.

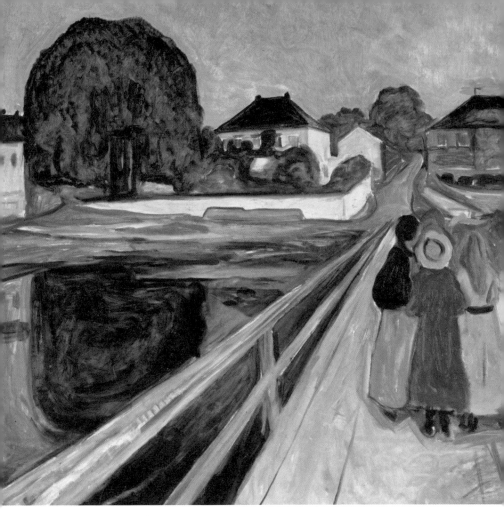

Edvard Munch (Norwegian, 1863 – 1944)
Girls on the bridge, 1902
Private Collection

에드바르 뭉크(노르웨이, 1863 - 1944)
다리 위의 소녀들, 1902
개인 소장품

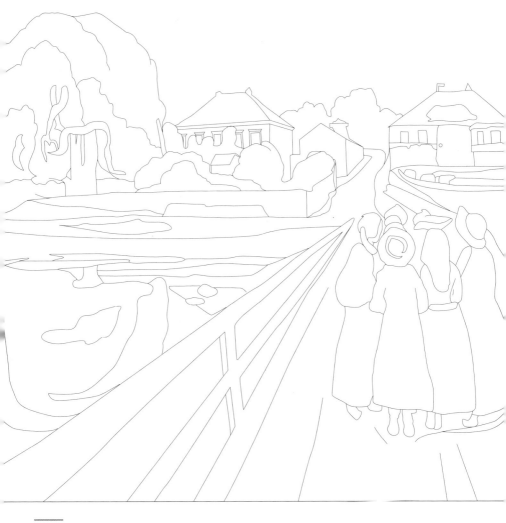

여름 어느 날의 오후, 붉고 노란 화려한 원색의 옷을 차려입은 소녀들이 다리 중간에 둥그렇게 모여 무
언가를 이야기하고 있습니다. 인적이 없는 고요한 마을에는 소녀들만이 보입니다. 평범한 오후의 광경
이지만 왠지 불안하면서도 긴장감을 주고 있습니다. 원색 옷의 소녀들이 화면 오른쪽으로 치우쳐 있어
불안정한 화면 구도를 만들고 있습니다. 에드바르 뭉크는 역사적인 사건 및 인물을 신비롭게 묘사하여
특정 감정을 불러일으키는 19세기 상징주의를 극복하기 위하여 나타난 표현주의의 대표적인 화가입니
다. 인간존재의 내면을 표현하기 위한 수단으로 풍경을 이용하였으며, 현실의 풍경 저 너머에 다른 무
언가가 있을 것 같은 느낌을 원색의 강한 컬러를 사용하여 전달하는 북유럽 특유의 무드 페인팅^{Mood}
^{Painting} 전통을 보여주고 있습니다.

Anna Ancher (Danish, 1859 - 1935)
Harvesters, 1905
Skagens Museum, Denmark

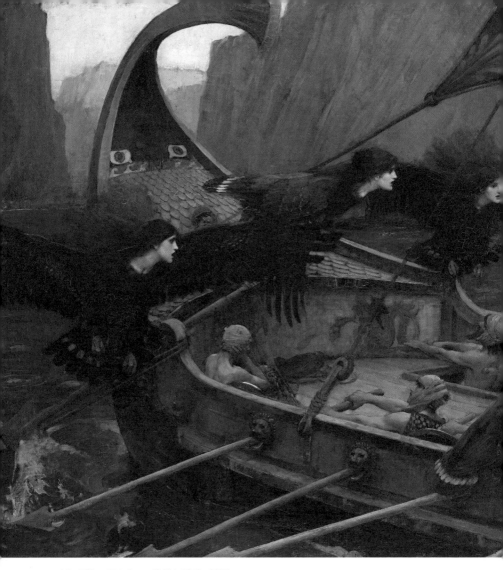

John William Waterhouse (British, 1849 – 1917)
Ulysses and the Sirens, 1891
National Gallery of Victoria, Melbourne

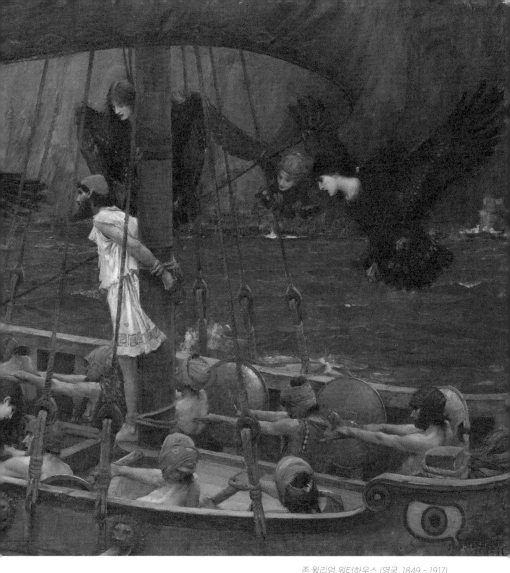

존 윌리엄 워터하우스 (영국, 1849 - 1917)
율리시스와 세이렌, 1891
멜버른 빅토리아 국립미술관

존 윌리엄 워터하우스는 고대 그리스 로마 신화와 영국의 전설을 소재로 한 그림을 주로 그렸으며, 사실적인 묘사와 상상력이 결부된 그의 작품은 당시 큰 인기를 얻었습니다. 트로이 전쟁에서 승리한 후, 고향으로 돌아가던 그리스의 영웅 율리시스오디세우스, Odysseus는 세이렌이 사는 섬을 운명적으로 지나게 되었습니다. 세이렌은 신비로운 노랫소리로 섬 근처를 지나는 선원을 유혹하여 배를 난파시키는 사람의 얼굴과 새의 몸을 가진 님프입니다. 율리시스는 소문으로만 듣던 세이렌의 노랫소리를 듣고 싶었습니다. 이를 위해 부하들에게는 귀를 막도록 하고, 자신은 세이렌의 유혹에 넘어가지 않도록 몸을 돛대

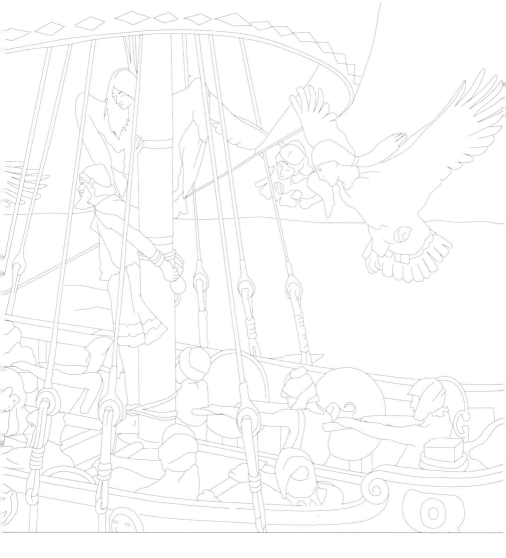

에 묶었습니다. 세이렌은 돛대에 묶여 있는 율리시스와 부하들을 신비로운 노래로 유혹해 보지만, 부하들은 이에 아랑곳하지 않고 힘차게 노를 저어 위기를 모면하게 됩니다. 워터하우스가 그린 세이렌은 아름다운 여성의 얼굴과 새의 몸을 가진 인면조로 묘사되어, 영국 빅토리아 시대의 관람객들에게 참신함과 놀라움을 선사하였습니다. 왜냐하면, 그 당시만 해도 세이렌은 여성의 얼굴과 물고기의 몸이 합쳐진 인어의 모습으로 주로 묘사되었기 때문입니다.

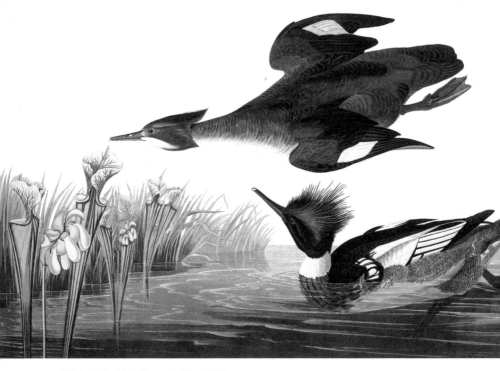

John James Audubon (American, 1785 – 1851)
Red Breasted Merganser

존 제임스 오듀본 (미국, 1785 - 1851)
바다비오리

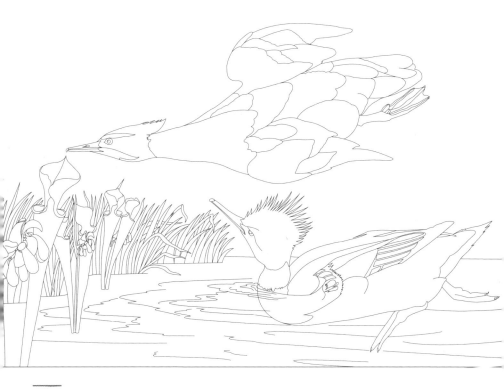

존 제임스 오듀본은 미국에 서식하는 조류에 관한 방대한 기록을 남긴 조류학자 겸 판화가로, 그의 대
표작이자 조류 연구작업의 중요한 결과물인 〈아메리카의 조류, The Birds of America〉에는 미국에 사
는 조류와 그 서식지가 컬러 삽화로 자세히 묘사되어 있습니다. 지금은 멸종된 새를 포함한 총 435종류
의 조류가 실물 크기로 그려져 있어, 오늘날 조류연구의 귀중한 자료가 되고 있으며, 〈바다비오리〉는
이 책에 실린 작품 중 하나입니다. 이러한 오듀본의 업적을 기리고 조류를 보호 · 연구하기 위해 1905년
에 '오듀본 협회'가 미국에 설립되었습니다.

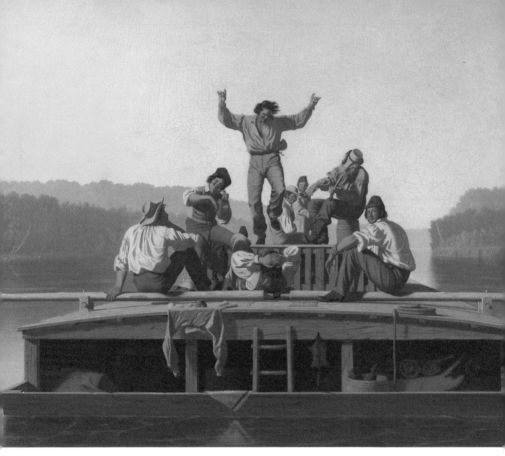

George Caleb Bingham (American, 1811 – 1879)
The Jolly Flatboatmen, 1846
National Gallery of Art, Washington

조지 칼렙 빙엄 (미국, 1811 - 1879)
흥겨운 뱃사공, 1846
워싱턴 내셔널 갤러리

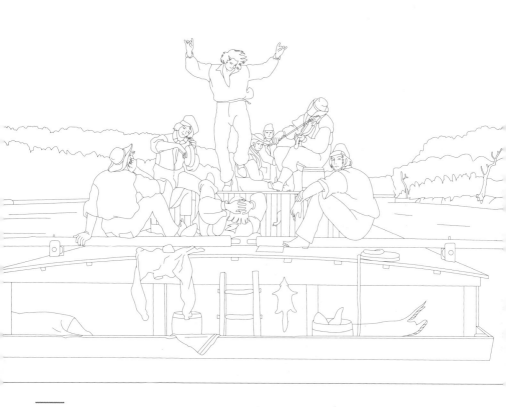

조지 칼렙 빙엄은 미국 버지니아주 출신으로 미국 전역을 여행한 후, 모피상인, 낚시하는 사람, 강변의 뱃사람 등 서부 개척자들의 일상을 부드러운 감성으로 그려냈습니다. 뱃사람들이 싣고 온 화물을 모두 내린 후, 휴식을 취하며 편인한 오후 한때를 즐기고 있습니다. 이들 중 한 명이 바이올린을 켜자, 이 리듬에 흥이 겨운 중앙의 남자가 춤을 추며 뛰어오르고 있고, 왼쪽의 남자는 쿠킹팬으로 리듬을 맞추고 있습니다. 춤추는 사람을 정점으로 한 삼각형의 구도는 안정감을 주고 있으며, 부드럽고 감성적인 컬러 톤은 그림의 평온한 분위기를 잘 만들어 내고 있습니다. 여기에 더해 춤추는 남자가 무대로 사용 중인 널빤지 상자 안의 칠면조는 목을 빼꼼히 내밀어 밖을 쳐다보고 있으며, 못에 박혀있는 비버 가죽'과 돌로 눌러 놓은 옷 등의 세밀한 묘사는 재미를 주고 있습니다.

'강준만, <미국사 산책 1>, 인물과 사상사, 82P

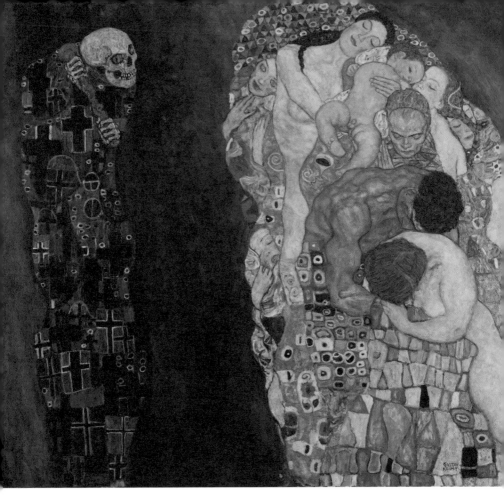

Gustav Klimt (Austrian, 1862- 1918)
Death and Life, 1910 – 15
Leopold Museum, Vienna

구스타프 클림트 (오스트리아, 1862- 1918)
죽음과 삶, 1910 - 15
비엔나 레오폴트 미술관

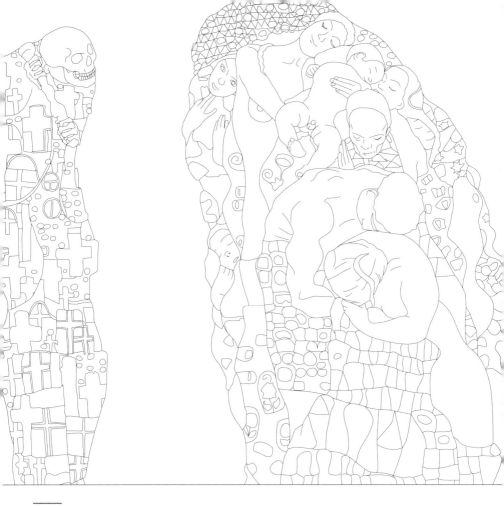

구스타프 클림트는 오스트리아를 대표하는 상징주의 화가로, 모자이크 형식과 장식 패턴을 활용한 아르누보 스타일에 화려한 컬러를 결합해 에로틱, 여성, 삶, 죽음, 인생을 주제로 작품활동을 하면서 그만의 독창적인 양식을 발전시켰습니다. 어머니의 죽음이 모티브가 된 이 작품은, 1911년 로마 국제 아트페어에서 대상을 받았습니다. 왼편의 죽음의 신그림 리퍼, Grim Reaper 은 교회와 죽음을 상징하는 십자가 문양이 있는 검은 망토를 걸치고 있습니다. 평소에 들고 다니던 날카로운 낫 대신 촛대처럼 보이는 봉을 들고, 삶의 순환계를 악의적인 미소로 쳐다보고 있습니다. 삶은 아기부터 할머니까지 여러 세대를 거치며 태어나서 자라고 결혼하고, 나이 들어 죽음을 맞이하는 일생을 순환하고 있습니다. 죽음의 신이 한 개인의 삶을 빼앗아 갈 수는 있지만, 인류의 삶은 영원히 지속하리라는 것을 보여주고 있습니다. 그래서 영원히 끝나지 않을 삶의 순환계는 아름답고 멋진 파스텔색으로 화환처럼 장식되어 있습니다.

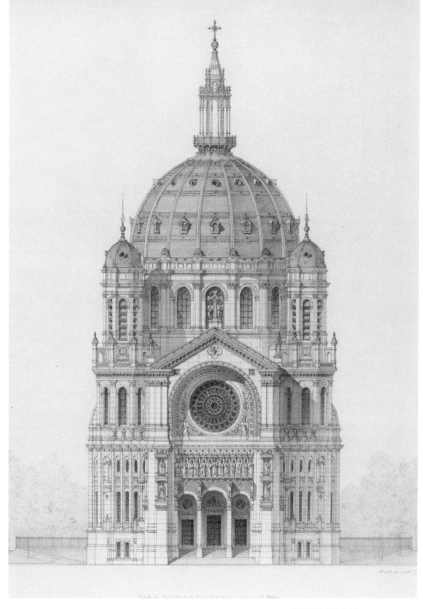

Victor Baltard (French, 1805 – 1874)
Church of Saint Augustin, Paris, 1868 – 71
Musée d'Orsay, Paris

빅토르 발타르 *(프랑스, 1805 - 1874)*
파리 생토귀스탱 교회, 1868 - 71
파리 오르세 미술관

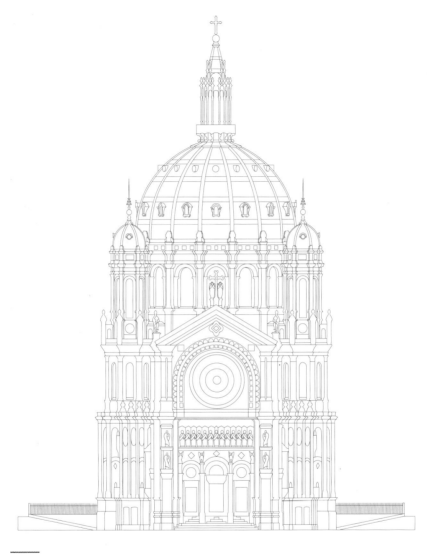

빅토르 발타르는 파리의 쇼핑센터 레알Les Halles과 생토귀스탱 교회Saint Augustin를 설계한 프랑스의 유명한 건축가입니다. 생토귀스탱 교회는 당시로는 드물게 철골을 기본 뼈대로 하여 건축되었으며, 예수와 12명의 사도가 묘사된 프리즈Friez, 건축물 외면에 똑같이 연속되는 띠 모양의 부조 장식가 유명합니다. 내부에는 부게로William-Adolphe Bouguereau의 작품과 초기 교회의 모습을 담은 스테인드글라스, 파이프 오르간이 설치되어 있습니다. 투스칸 양식, 고딕 및 로마네스크 양식이 결합한 아름다운 건축물로 교회 앞에는 잔 다르크의 동상이 있습니다.

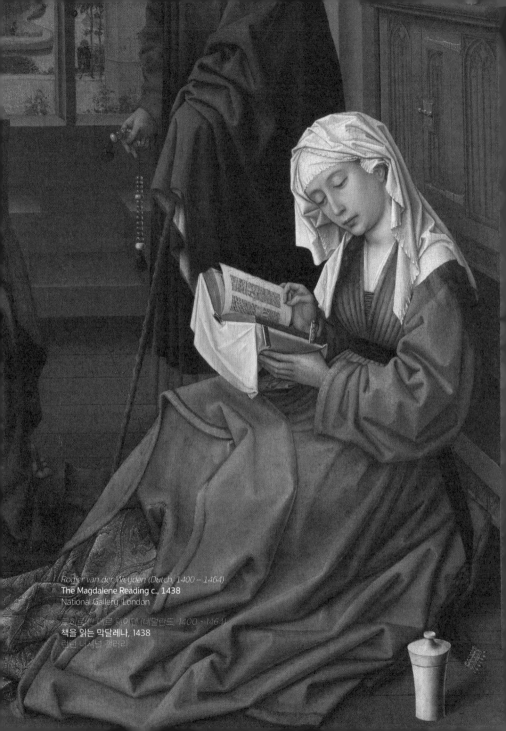

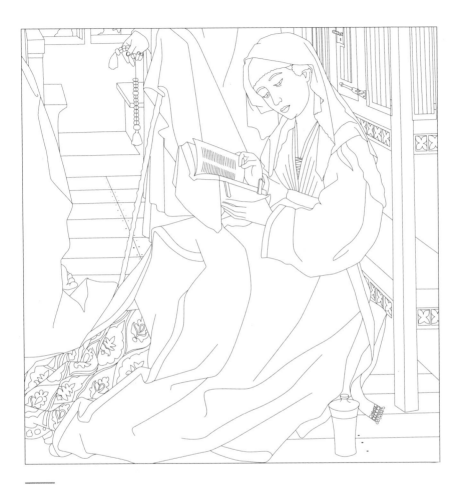

로히르 반 데르 웨이덴은 네덜란드 화가로 그의 세밀하고 우아한 작품 스타일은 왕족, 귀족들에게 큰 인기를 얻었으며, 대표작으로는 예수의 수난을 다룬 제단화와 절제된 감성을 잘 담아낸 이 작품 〈책을 읽는 막달레나〉가 있습니다. 한 여인이 붉은 방석에 앉아 가구에 등을 기대고 성경을 읽고 있습니다. 책의 표지는 흰색 천과 도금된 걸쇠로 장식되어 있으며, 여인의 옆에 놓여있는 하얀 성유통은 이 여인 이 막달레나임을 알려주고 있습니다. 마룻바닥에는 성유통 그림자가 드리워져 있고, 예수의 고난을 암 시하는 못이 여러 개 박혀있습니다. 창문 밖을 보면 운하를 따라 걷고 있는 사람과 활을 쏘는 사람을 볼 수 있습니다. 물에 비치는 사람마저 묘사하고 있어, 후대의 한 비평가는 웨이덴의 디테일에 대한 관심 과 표현력은 얀 반 에이크^{Jan van Eyck}보다 더 뛰어나다는 평가를 하였습니다.

Jan van Eyck

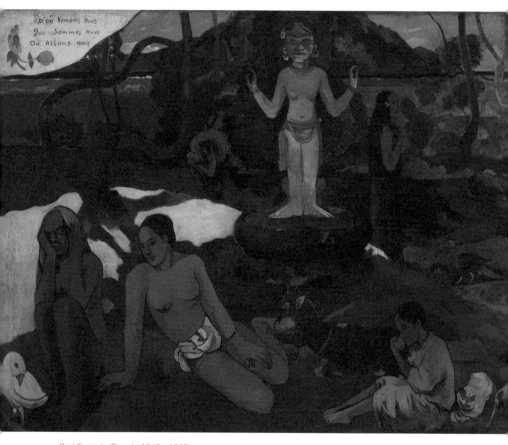

Paul Gauguin (French, 1848 – 1903)
Where do we come from? Who are we? Where are we going?, 1897
Museum of Fine Arts, Boston

폴 고갱 (프랑스, 1848 - 1903)
우리는 어디에서 와서 누구이고 어디로 가는가?, 1897
보스턴 미술관

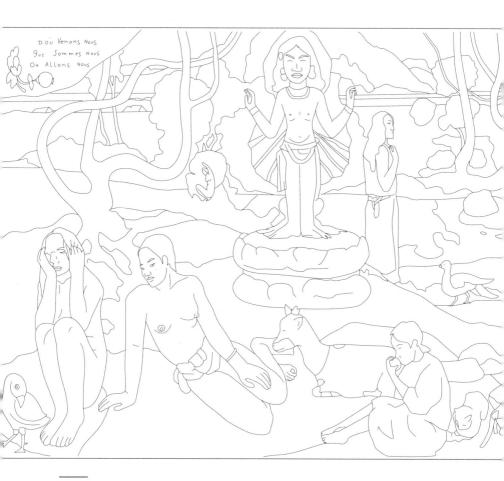

고갱 스스로가 자신의 최고 걸작으로 평가하는 데 주저하지 않는 이 작품의 배경은 문명 세계와는 거리가 먼 남태평양의 타히티Tahiti섬입니다. 가로 길이가 4m에 이르는 이 거대한 작품은 내용상 세 부분으로 나누어져 있으며, 시간상 오른쪽부터 시작됩니다. 아기는 삶이 시작되었던 과거, 중앙은 현재 그리고 왼쪽 부분의 노파는 죽음이 가까워진 미래를 상징합니다. 르네상스 시대의 프레스코Fresco화 효과를

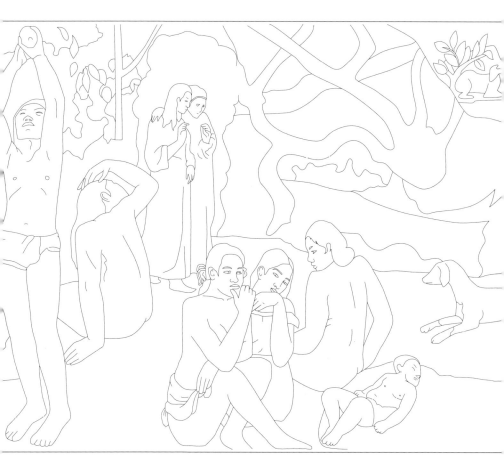

준 왼쪽 위 금색 모서리 부분에는 제목이 적혀있고, 오른쪽 모서리에는 고갱의 서명이 있습니다. 다른 인상주의 화가와 확연히 구별되는 고갱의 실험적이고 도전적인 색채의 사용과 소재 및 그 스타일은 후대의 아티스트에게 큰 영향을 끼쳤으며, 반 고흐와 마찬가지로 죽은 후에야 사람들에게 인기를 얻게 되었습니다.

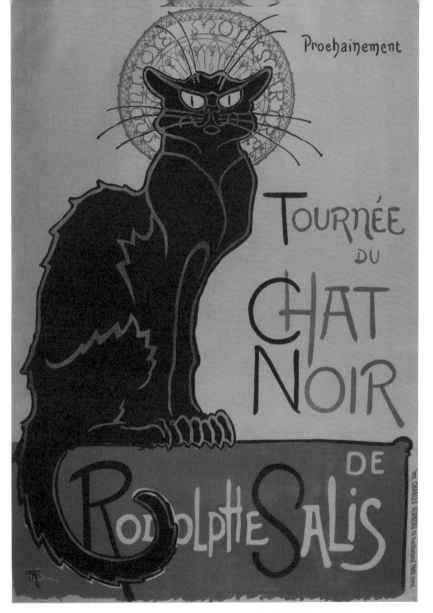

Théophile-Alexandre Steinlen (French, 1859 – 1923)
Tournée du Chat Noir de Rodolphe Salis
Zimmerli Art Museum at Rutgers University, New Jersey

테오필 알렉상드르 스타인렌 (프랑스, 1859 - 1923)
로돌프 살리의 검은 고양이 카바레 순회공연
뉴저지 짐멀리 미술관

테오필 알렉상드르 스타인렌은 아르누보 스타일의 화가이자 판화가로, 그의 작품은 에르미타주 미술관, 워싱턴 내셔널 갤러리에 소장되어 있습니다. 파리의 몽마르트르에 위치한 〈검은 고양이, Chat Noir〉는 프랑스 최초의 카바레^{Cabaret}로 연극이나 쇼를 보면서 식사와 술을 함께 즐기는 문화 공간이었습니다. 이곳의 주인이자 기획자인 로돌프 살리^{Rodolphe Salis}는 피아노를 처음으로 설치하여 손님들의 큰 인기를 얻었으며, 이러한 성공을 바탕으로 살리는 〈검은 고양이〉의 쇼 프로그램을 가지고 프랑스 전역을 순회공연하였습니다. 이 작품은 이 순회공연을 홍보하는 포스터로 스타인렌의 대표작이기도 합니다. 포스터에는 '개봉박두! 로돌프 살리의 검은 고양이 순회공연'이라고 쓰여 있습니다.

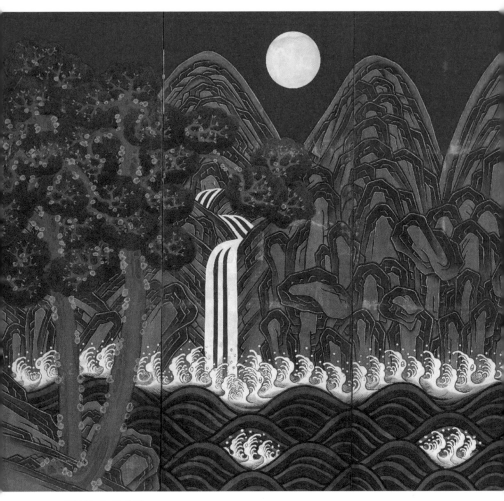

일월오봉도(日月五峰圖)
국립고궁박물관

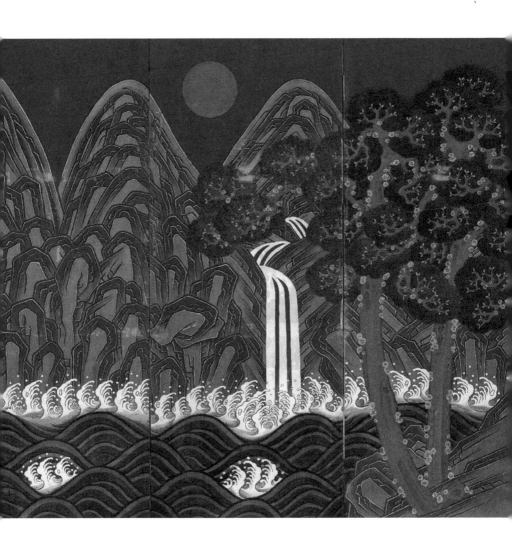

해와 달, 다섯 산봉우리, 소나무와 폭포가 그려진 〈일월오봉도〉는 주로 병풍으로 제작되었으며, 왕의 권위를 상징하고 조선 왕조가 영구히 지속하라는 염원을 담은 궁중회화를 대표하는 작품입니다. 붉은 색의 해는 왕, 흰색의 달은 왕비를 의미하며 그와 동시에 우주의 음양陰陽을 상징합니다. 다섯 봉우리는 백두산, 금강산, 묘향산, 북한산, 지리산을 가리키며, 각각은 인의예지신의 도리를 의미합니다. 소나무

는 변절하지 않는 충성스러운 신하를 가리키며, 흘러내리는 폭포는 조선의 백성을 의미합니다. 음양의 도리로서 인의예지신仁義禮智信을 갖춰 왕과 신하가 힘을 모아 옳은 정치를 펼치면 폭포처럼 온 세상이 평화로울 것이라는 뜻을 함축하고 있습니다. 폭포가 만들어 내는 물보라와 물거품은 풍요를 상징하며, 좌우 언덕에는 두 그루씩의 적송이 굳건하게 서 있는 현대적 감각의 작품입니다.

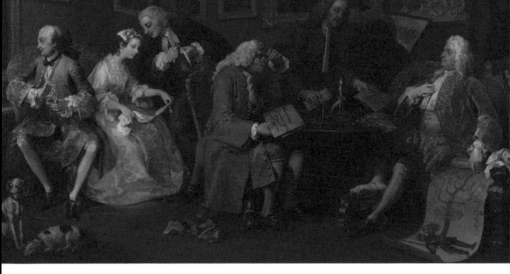

William Hogarth (British, 1697 – 1764)
Marriage A-la-Mode 1, The Marriage Contract, 1743
National Gallery, London

윌리엄 호가스 (영국, 1697 - 1764)
유행에 따른 결혼 1 - 결혼 계약, 1743
런던 내셔널 갤러리

18세기 유럽에서 유행하던 회화 양식과는 달리 독자적인 화풍을 추구했던 윌리엄 호가스는, 영국 사회의 현실을 풍자하면서 도덕적 교훈을 내세우는 연작 회화로 인기를 얻었습니다. 〈유행에 따른 결혼〉은 상류층의 정략결혼과 그 불행한 결말을 풍자한 것으로, 이 작품은 6편의 연작 중 그 첫 번째 작품입니

다. 사회적 신분 상승을 원하는 부유한 상인과 화려한 생활을 유지하기 위해 돈이 필요한 백작이, 자식들의 결혼을 매개로 협상을 마무리했습니다. 백작은 통풍으로 인한 아픈 다리를 하고서, 정복왕 윌리엄부터 시작되는 가문의 족보를 가리키며 자랑하고 있습니다. 그 옆에서 건축가는 도면을 보면서 건물이 지어지는 상황을 확인하고 있습니다. 그러나 자금 부족으로 공사가 중단된 건물과 앉아서 쉬고 있는 인부들이 보이는 창밖의 모습은, 백작의 경제적 상황이 여의치 않음을 보여주고 있습니다. 시의원이자 부유한 상인인 신부의 아버지는 결혼 지참금의 대가로 받은 결혼계약서를 안경을 끼고 확인하고 있고, 테이블 위에는 결혼지참금 일부가 놓여 있습니다. 백작의 채권자는 결혼지참금으로 변제받은 담보서류를 백작에게 다시 돌려주고 있습니다. 예비 신랑 신부는 서로에게 관심이 없어 등을 돌려 앉아있습니다. 파리의 최신유행 복장을 한 신랑은 거울에 비친 자신의 멋진 모습에 도취해 있고, 신부는 지루함을 달래기 위해 결혼반지를 손수건에 끼워 놀면서 변호사의 유혹에 귀를 기울이고 있습니다. 서로 묶여 있는 무기력한 개의 모습은 의미 없는 이 결혼의 시작을 보여주고, 벽에 걸려있는 메두사 그림은 신랑의 살인과 신부의 자살로 귀결되는 그들의 예정된 미래를 암시하고 있습니다.

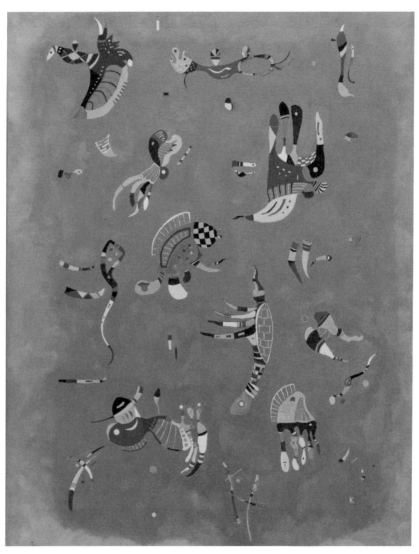

Wassily Kandinsky (Russian, 1866 – 1944)
Sky Blue, 1940
Musée National d'Art Moderne, Paris

바실리 칸딘스키 (러시아, 1866 - 1944)
블루 스카이, 1940
파리 국립 현대미술관

바실리 칸딘스키는 선, 면, 색채만으로도 감상자에게 감동을 줄 수 있는 훌륭한 표현수단이 될 수 있다고 주장하면서 현대 추상 회화의 토대를 마련하였으며, 그 지대한 영향력은 오늘날까지 이르고 있습니다. 러시아 모스크바 대학에서 법과 경제학을 전공했으나, 이후 회화연구에 전념하여 화가의 길을 선택하였습니다. 사물의 사실적인 형태를 버리고 색채와 선, 면을 중심으로 음악적 요소를 가미하여 순수 추상회화를 완성하였다는 평가를 받았습니다. 푸른 하늘에 원색의 기하학적인 패턴이 리드미컬하게 떠다니는 이 작품은 추상회화에 관한 칸딘스키의 특징이 잘 나타나 있습니다.

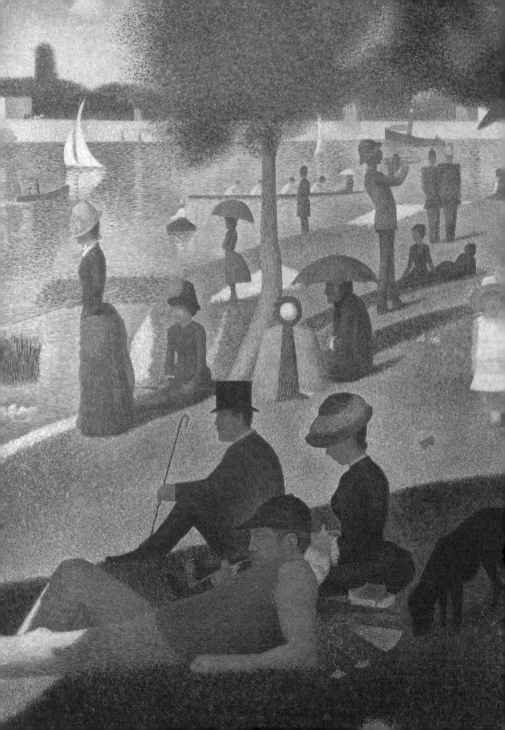

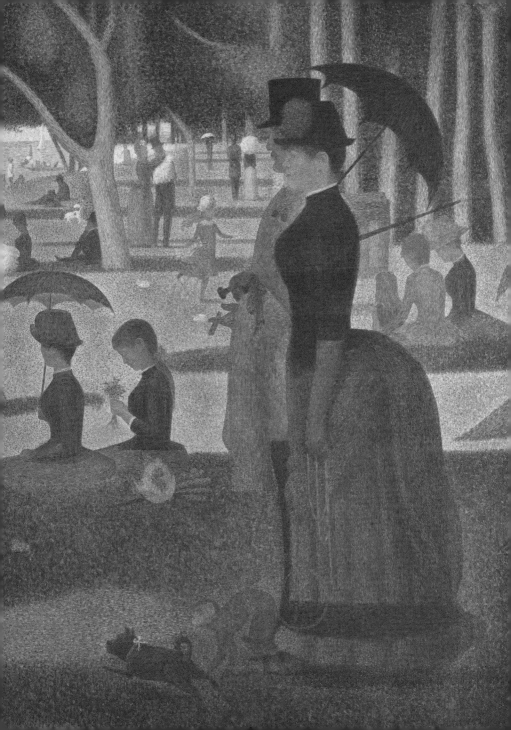

조르주 쇠라는 인상파가 경시한 채색원리와 화면의 조형질서를 체계화하여 이를 점묘법으로 발전시킨 신인상주의의 창시자입니다. 그의 대표작 〈그랑 자트 섬의 일요일 오후〉는 신인상주의의 시발점으로 19세기 회화의 상징이 되었습니다.

여름 일요일 오후, 센강에 있는 그랑 자트 섬의 공원에서 사람들이 휴식을 취하고 있습니다. 사람들은 더위를 피하고자 나무 그늘에 있거나 양산으로 햇빛을 피하고 있습니다. 양산을 들고 원숭이와 산책하는 부인, 잔디에 기대 누워 파이프 담배를 물고 있는 남자, 그 옆에서 뜨개질하는 여자와 지팡이를 들고 잔디에 앉아 있는 신사, 트럼펫을 연주하는 사람과 걷고 있는 군인, 강에서 노를 젓고 있는 사람과 낚시하는 여인 그리고 유일하게 관객과 눈을 마주하는 중앙의 하얀 원피스를 입은 어린 소녀 등 모두가 나름의 방식으로 휴식을 취하고 있습니다.

순간의 빛을 포착해서 빠른 붓터치로 그림을 그리던 인상파 화가들과는 달리, 쇠라는 물감을 팔레트에서 섞지 않고 원색의 무수한 점을 찍은 후, 점차 보색의 점들을 세밀하게 추가하여 관객의 눈에 도달하는 과정에서 색이 혼합되어 선명하고 구체적으로 보이게 하였습니다. 과학적이고 체계적인 이 기법은 포인틸리즘점묘법이라고 부릅니다.

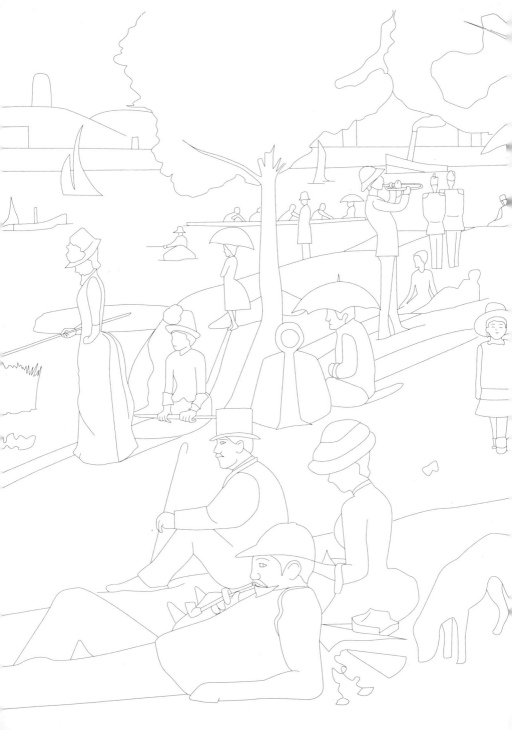

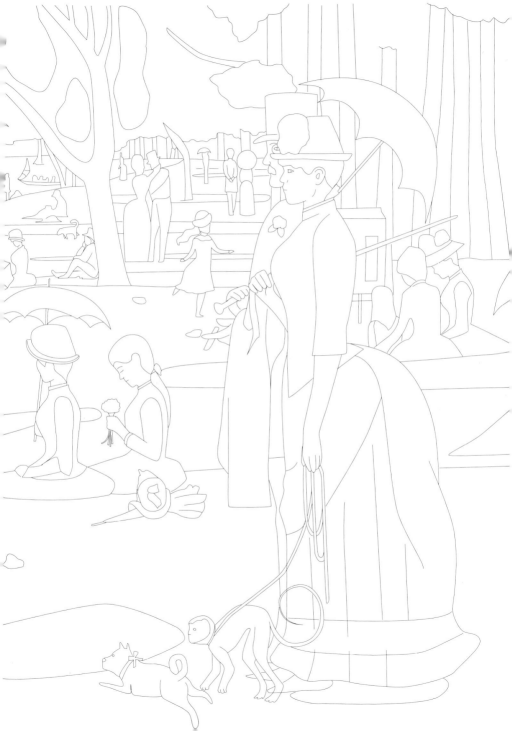

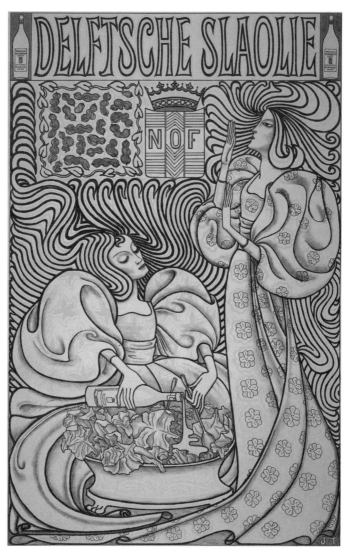

Jan Toorop (Dutch, 1858 – 1928)
Affiche Delftsche Slaolie (Delft Salad Oil), 1894
Rijksmuseum, Amsterdam

얀 투롭 (네덜란드, 1858 - 1928)
델프트 샐러드 오일 포스터, 1894
암스테르담 국립미술관

얀 투롭은 인도네시아에서 태어난 네덜란드의 화가로 상징주의, 아르누보 스타일의 작품을 주로 그렸습니다. 이 작품은 네덜란드 델프트의 샐러드 오일 제조업체Dutch Oil Factories의 의뢰를 받아 제작한 광고 포스터입니다. 물결 모양의 머리카락과 꽃무늬가 있는 풍성한 드레스를 입은 두 명의 우아한 여성이 여신처럼 크게 자리 잡고, 그중 한 명은 오일로 샐러드를 드레싱하고 있습니다. 장식적인 글자와 라인은 우아한 여성의 모습과 조화를 이루면서 아르누보 스타일의 정석을 그대로 보여주고 있습니다. 이 포스터가 사람들의 주목을 받으면서 큰 인기를 얻어, 네덜란드 아르누보의 상징이 되었고 이후로 네덜란드의 아르누보는 '샐러드 오일 스타일'이라는 애칭으로 불리게 됩니다.

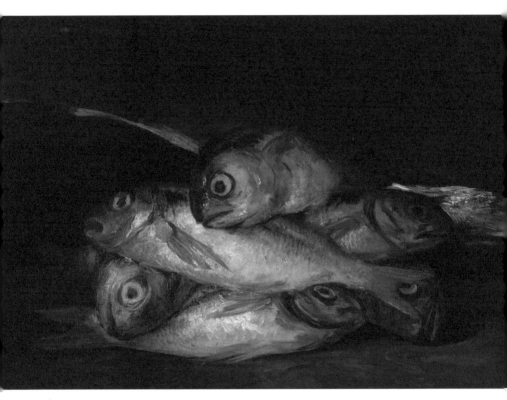

Francisco de Goya (Spanish, 1746 – 1828)
Still Life with Golden Bream, 1808 – 12
Museum of Fine Arts, Houston

프란시스코 고야 (스페인, 1746 - 1828)
황금 도미가 있는 정물, 1808 - 12
휴스턴 미술관

프란시스코 고야가 비록 다작으로 유명한 화가이지만 정물 작품을 그린 경우는 아주 드뭅니다. 이 작품
〈황금 도미가 있는 정물〉은 그중 하나로 물고기의 외적인 아름다움과 더불어 죽음에 대한 성찰도 보이
는 작품입니다. 하얀 파도가 일렁이는 늦은 밤 해변의 초록색 둔덕 위에 황금 도미가 놓여있습니다. 달
빛에 비친 도미의 비늘은 아름답게 빛나고 있고, 커다란 눈알은 생생하고 사실적입니다. 고야는 동물의
죽음을 표현하면서 전통적이고 객관적인 묘사에서 한 단계 더 나아가, 연민이 담긴 정물이라는 새로운
시도를 하였으며, 이후 전쟁의 참화를 다룬 그의 다른 작품에까지 영향을 미치게 됩니다.

Georges-Antoine Rochegrosse (French, 1859 - 1938)
Le Chevalier aux Fleurs, 1894
Musée d'Orsay, Paris

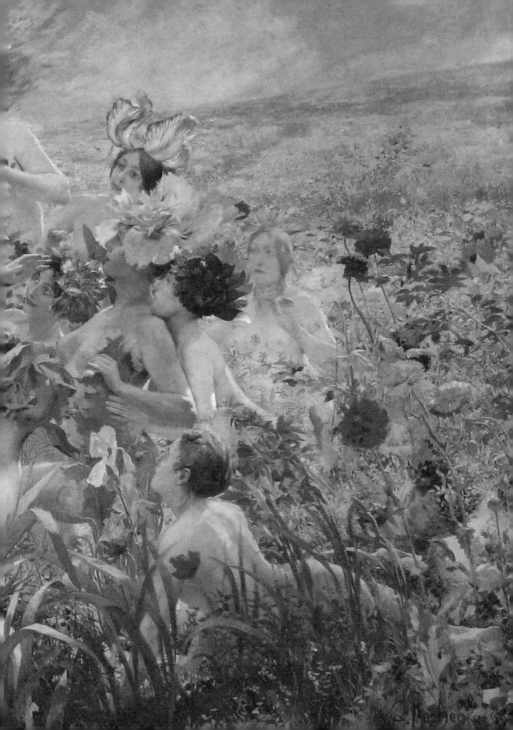

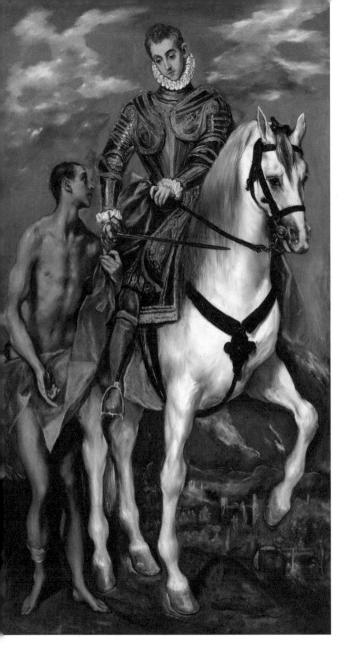

엘 그레코는 지중해의 그리스에서 태어나 이베리아반도의 스페인에서 활동한 거장으로 초월적인 세계가 현실과 무관하지 않다는 신념을 갖고 자신만의 독자적인 회화 양식을 보여주었습니다. 로마 황제 콘스탄티누스[272 - 337] 치하의 아미앵에 주둔한 제국 기병대 일원이었던 성 마틴은, 추운 어느 겨울날 도시의 성문 근처에서 추위에 떨고 있는 젊은 거지를 보자, 자신이 입고 있던 녹색 망토를 칼로 반을 잘라 거지에게 주었습니다. 무늬가 새겨진 금색 갑옷을 입고 훌륭한 자태의 흰 아라비아산 말을 탄 성 마틴은 벌거벗은 거지와 극적으로 대비되지만, 거지의 자태는 이러한 물질적인 면을 초월하여 성스러워 보입니다. 자연스럽게 표현된 성 마틴의 몸 비율과는 달리, 거지의 몸은 부자연스럽게 왜곡되어 있습니다. 이러한 왜곡된 형태의 거지 모습은 그가 현세 사람이 아니며, 나중에 성 마틴의 꿈에 녹색 망토를 입고 나타날 예수임을 암시하고 있습니다. 파리의 〈셰익스피어 앤 컴퍼니〉라는 오래된 서점에는 이 작품을 연상시키는 문구가 적혀있습니다. Be not inhospitable to Strangers, lest they be Angels in disguise 낯선 사람을 냉대하지 말라, 그들은 변장한 천사일지 모르니

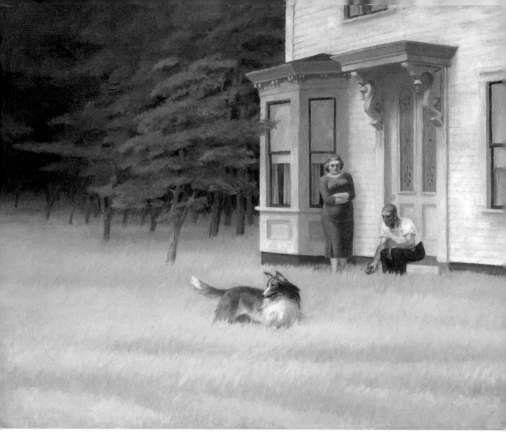

Edward Hopper (American, 1882 – 1967)
Cape Cod Evening, 1939
National Gallery of Art, Washington

에드워드 호퍼 (미국, 1882 - 1967)
케이프 코드의 저녁, 1939
워싱턴 내셔널 갤러리

20세기 가장 독창적인 미국 현실주의 화가 중 한 명으로 평가받는 에드워드 호퍼가 매사추세츠의 작은 마을 케이프 코드를 배경으로 그린 작품입니다. 부부로 보이는 남녀가 상대의 존재를 잊어버린 듯 서로 다른 곳에 시선을 두고 있습니다. 바람에 흔들리는 다듬어지지 않은 잔디와 불안한 구도의 로우커스트 locust 나무숲은, 안정된 구도의 빅토리아 시대 스타일의 집과 대조됩니다. 로우커스트 나뭇가지는 집의 영역에 침입해 있고, 개는 무슨 소리를 들었는지 소리 나는 방향을 경계하고 있습니다. 임박한 위험이 오는 것처럼 초가을 저녁의 어둠이 서서히 다가오고 우울한 분위기가 극대화되고 있습니다. 인간존재 및 인간과 자연의 관계에 대한 화가의 회의적인 관점이 이 작품에서 잘 드러나 있으며, 이러한 불협화음을 사실적으로 잘 조화시키고 있습니다.

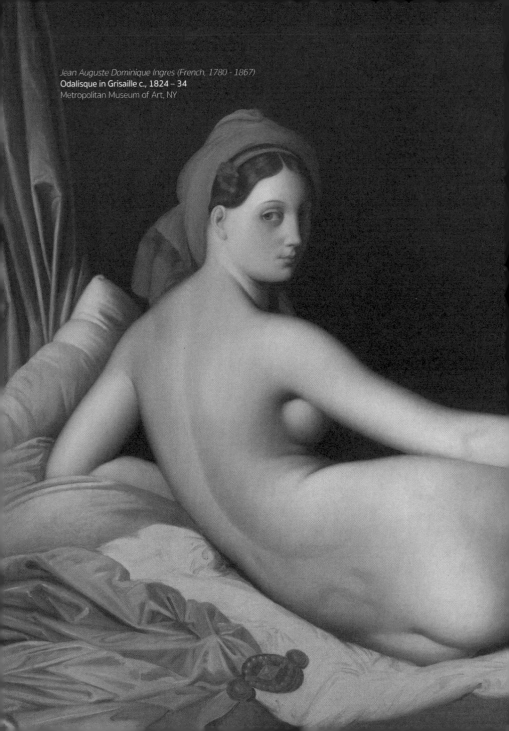

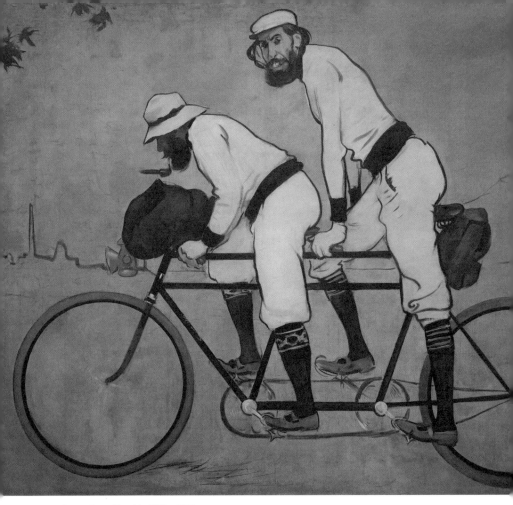

Ramon Casas (Spanish, 1866 – 1932)
Ramon Casas and Pere Romeu on a Tandem, 1897
Museu Nacional d'Art de Catalunya

라몬 카사스 (스페인, 1866 - 1932)
2인용 자전거를 탄 라몬 카사스와 페레 로메우, 1897
국립 카탈루냐 미술관

라몬 카사스는 스페인 모더니즘을 대표하는 화가로, 파리에서 회화공부를 하면서 다른 유명 화가들과 교류했습니다. 파리의 카바레 〈검은 고양이〉를 본떠서, 바르셀로나에 네 마리 고양이라는 뜻을 가진 〈엘스 콰트레 가츠, Els Quatre Gats〉 바bar를 오픈했습니다. 스페인의 많은 지식인과 화가들이 이 바에 모여 정치, 사회, 문화 전반에 관해 이야기하면서 교류를 했으며, 파블로 피카소$^{Pablo Picasso}$는 그의 첫 전시회를 이곳에서 열기도 했습니다. 〈엘스 콰트레 가츠〉 벽면 인테리어용으로 제작된 이 작품은, 몇 개의 라인으로 표현된 바르셀로나 스카이라인을 배경으로 두 남자가 2인용 자전거를 타고 있는 모습입니다. 파이프를 문 남자가 카사스 자신이고 뒤의 남자는 동업자인 로메우입니다. 심플한 형태의 드로잉에 채색된 작품이지만 세련되고 기교 있게 표현되어 있습니다.

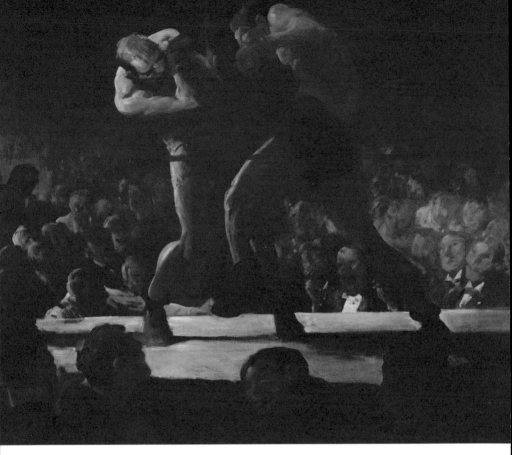

George Bellows (American, 1882 – 1925)
Club Night, 1907
National Gallery of Art, Washington

조지 벨로스 *(미국, 1882 - 1925)*
클럽의 밤, 1907
워싱턴 내셔널 갤러리

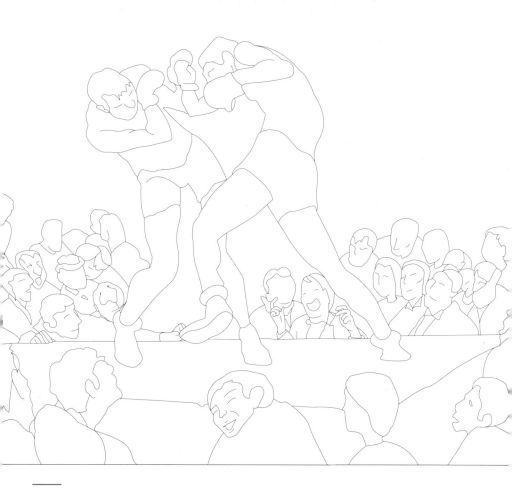

20세기 초 미국 화단에서 가장 명망이 높던 사실주의 화가 조지 벨로스는 미국 사회의 일상과 대도시 뉴욕의 생활을 역동적으로 그려냈습니다. 프란시스코 고야Francisco Goya와 오노레 도미에Honoré Daumier 로부터 영감을 받은 이 작품 〈클럽의 밤〉은 그림이 공개된 당시뿐만 아니라 오늘날까지도 미국에서 가장 인기 있는 작품 중 하나입니다. 작품의 배경은 전직 헤비급 권투 챔피언 톰 샤키Tom Sharkey의 체육관 이며, 이곳에서 권투시합이 벌어지고 있습니다. 짙은 담배 연기가 체육관을 가득 채우고 있고, 관객의 환호와 응원 속에서 선수들은 유연한 몸놀림으로 서로 공격과 수비를 하고 있습니다. 젊은 시절 뛰어난 운동선수이기도 했던 벨로스는 대담하고 빠른 붓 터치로 시합의 중요한 순간을 마치 사진처럼 포착하 여 묘사하였습니다. 1900년대 뉴욕은 법으로 도박 권투시합을 금지했지만, 톰 샤키는 입장료 대신 체육 관의 유료회원제라는 편법을 통해 합법적으로 권투도박경기를 벌였습니다.

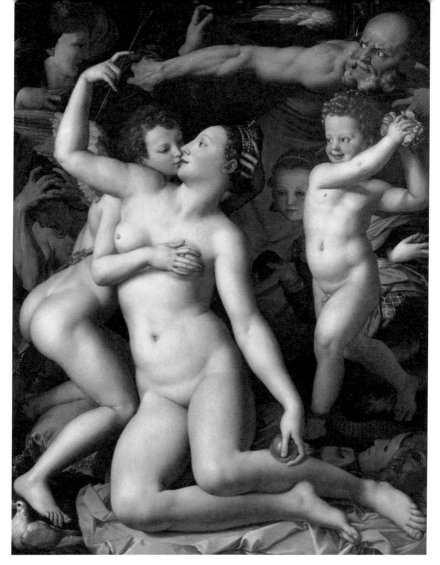

Agnolo Bronzino (Italian, 1503 – 1572)
Venus, Cupid, Folly and Time c., 1540 – 45
National Gallery, London

아뇰로 브론치노 (이탈리아, 1503 - 1572)
비너스, 큐피드, 어리석음과 시간 c., 1540 - 45
런던 내셔널 갤러리

피렌체에서 태어나 메디치가의 궁정화가로 활동한 브론치노의 대표작으로, 프랑스 왕 프란시스 1세 Francis I에게 보낸 메디치 가문의 선물입니다. 그리스 신화를 모티브로 한 작품으로, 가장 아름다운 여신에게 주어지는 파리스의 황금 사과를 들고 있는 비너스가 큐피드의 화살을 손에 들고 큐피드와 입맞춤하면서 사랑에 빠져 있습니다. 큐피드 발밑에는 비너스를 상징하는 비둘기가 있고, 큐피드 뒤에 있는 〈질투〉는 이를 시기하여 괴로워하고 있습니다. 비너스 옆의 통통한 아기 모습의 〈쾌락〉은 사랑을 축하하려고 장미꽃잎을 뿌리려 하지만, 이 사랑이 수반하는 고통을 상징하는 가시에 오른발이 찔립니다. 오른쪽 아래의 가면은 사랑의 기만을 상징하고 있으며, 왼쪽 위의 〈망각〉이 추한 이 모든 것을 감추려 푸른 망토로 덮어보려 하지만, 어깨에 모래시계를 얹고 있는 〈시간〉이 이를 막고 있습니다. 마치 시간이 모든 것을 해결해 줄 거라고 확신하듯이……

Wang Hui (Qing, 1632 – 1717)
The Kangxi Emperor's Southern Inspection Tour, Scroll Three, Ji'nan to Mount Tai c., 1698
Metropolitan Museum of Art, NY

왕휘 (청, 1632 - 1717)
강희남순도(제남-태산), 1698
뉴욕 메트로폴리탄 미술관

청초 명말 시대의 사왕오운四王吳惲, 문인화의 정신을 이어받은 정통파 중 한 명인 왕휘는, 북종화와 남종화를 절충한 작품활동으로 청나라 제일의 화성으로 평가받았습니다. 1689년 청나라 강희제는 강남의 지배권을 강화하기 위해 강남 지역의 순행에 나섰습니다. 왕휘는 제남濟南부터 태산泰山에 이르는 강희제의 긴 순행 길을 12권의 두루마리에 기록하였고, 이 작품은 12권 제3편 중 하나입니다. 황제와 그 일행이 태산에 오르는 모습이 비단 위에 묵화 채색으로 세밀하게 묘사되어 있습니다.

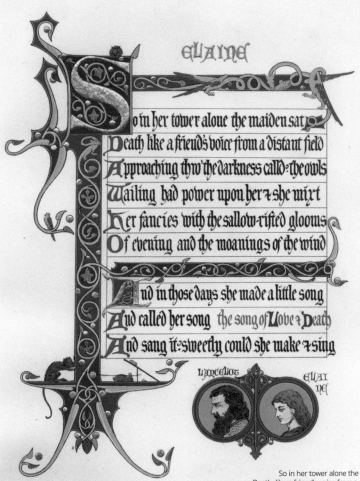

Alfred Tennyson (English, 1809 - 1892)
Poem "Idylls of the King" illuminated by Richard R. Holmes, 1862

알프레드 테니슨 (영국, 1809 - 1892)의 시,
리처드 홈스 (영국, 1835-1911)의 그림 왕의 목가, 1862

So in her tower alone the maiden sat:
Death, like a friend's voice from a distant field
Approaching through the darkness, called; the owls
Wailing had power upon her, and she mixt
Her fancies with the sallow-rifted glooms
Of evening, and the moanings of the wind.
And in those days she made a little song,
And called her song 'The Song of Love and Death,'
And sang it: sweetly could she make and sing.

알프레드 테니슨의 서사시인 〈왕의 목가〉에 리처드 홈스가 디자인한 작품입니다. 〈왕의 목가〉는 영국 빅토리아 시대를 대표하는 계관시인국가나 왕에 의해 공식적으로 임명된 시인 또는 호칭으로 왕실의 경조사 때 시를 지어 읽게 하였다 인 테니슨이 아서왕의 전설을 이야기하는 서사시로, 수록된 부분은 〈왕의 목가〉 중 일레인Elaine 편입니다. 백합 아가씨로 불리는 귀족의 딸 일레인Elaine이 아서왕의 기사 랜슬럿을 사랑했지만, 결국 이루어지지 못한 사랑을 시로 표현한 것입니다.

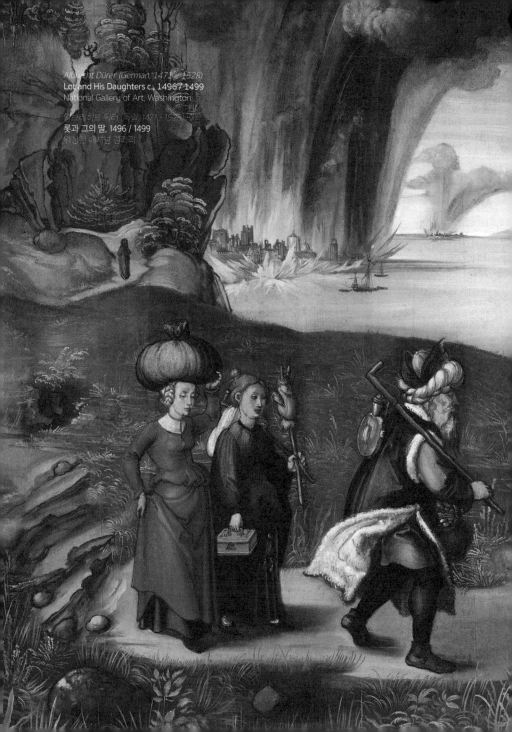

알브레히트 뒤러는 독일 르네상스 회화의 개척자로 평가받는 뛰어난 화가이자 판화가입니다. 이 작품은 구약성서 창세기에 나오는 〈롯과 그의 딸〉 이야기를 묘사한 작품입니다. 롯과 그의 아내, 두 딸이 타락의 도시 소돔과 고모라를 간신히 빠져나오고 있습니다. 배경에 보이는 소돔과 고모라는 불에 타 크게 폭발하고 불기둥은 하늘로 치솟습니다. 소돔을 탈출할 때, 무슨 일이 일어나더라도 절대로 뒤를 돌아보지 말라던 천사의 말을 거역하고, 궁금해서 뒤를 돌아보던 롯의 아내는 벌을 받아 소금기둥이 되어 길 뒤편에 멈춰 서 있습니다. 주변의 소동에도 불구하고 롯과 그의 두 딸은 묵묵히 앞만 보고 걷고 있습니다.

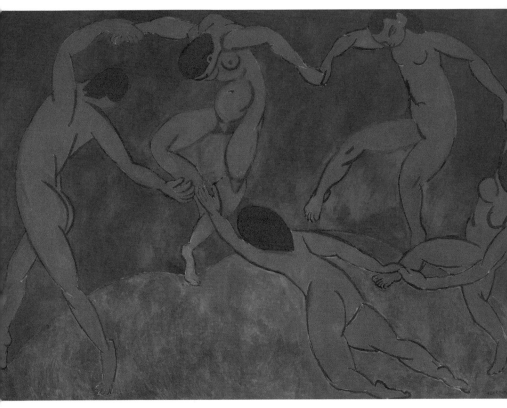

Henri Matisse (French, 1869 – 1954)
Dance, 1909 – 10
The State Hermitage Museum, St. Petersburg

앙리 마티스 (프랑스, 1869 - 1954)
춤, 1909 - 10
국립 에르미타주 박물관

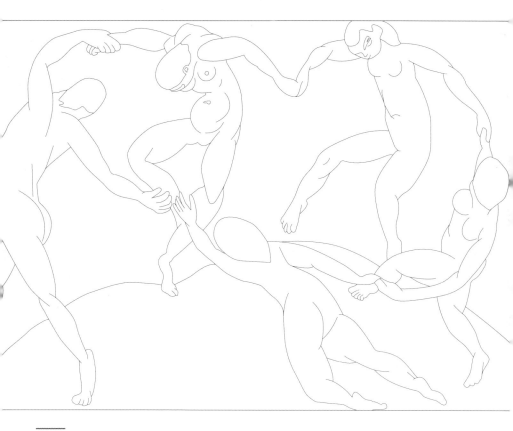

앙리 마티스의 〈춤〉은 신을 찬양하는 신화시대 고대인들의 제례 의식에서 작품의 모티브를 얻었습니다. 파란색은 우주를 상징하고, 녹색은 지구를 의미합니다. 빨간색의 인간들이 우주를 배경으로, 서로 손을 잡고 선회하면서 춤을 추고 있습니다. 춤을 추다가 힘이 빠져 아래로 떨어지면 트램펄린Trampoline 역할을 하는 녹색의 지구가 인간을 다시 튀어 오르게 합니다. 이렇게 우주와 지구, 인간이 서로 조화되어 화합하는 모습을 마티스는 심플한 구성과 간결한 컬러 그리고 춤을 통해 구현하고 있습니다.

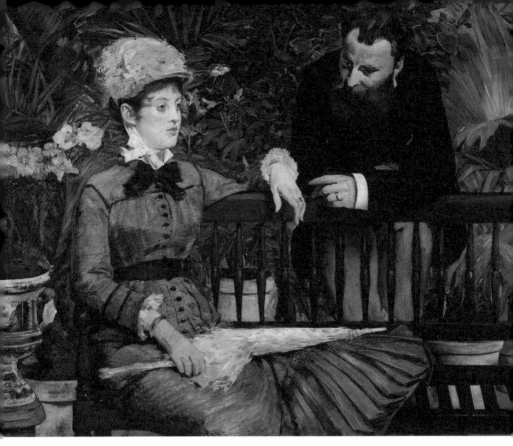

Edouard Manet (French, 1832 – 1883)
In the Conservatory, 1879
Altes Nationalgalerie, Berlin

에두아르 마네 (프랑스, 1832 - 1883)
온실에서, 1879
베를린 알테스 내셔널 갤러리

에두아르 마네는 새로 얻은 화실을 개조하는 동안, 친구이자 역사화가인 게오르그 로젠^{Georg Von Rosen}
이 약 9개월 동안 그의 화실을 비우게 되었다는 소식을 듣고, 그곳에 잠시 머무르게 되었습니다. 로젠
의 화실은 일반 화실과는 달리 다양한 종류의 열대성, 온대성 꽃과 식물이 있어 마치 온실 같았습니다.
이 그림은 로젠의 화실에서 완성된 작품입니다. 많은 화초와 식물을 배경으로 매력적이고 우아하게 차
려입은 남녀가 있습니다. 온실의 꽃처럼 아름답게 묘사된 여인은 무릎에 양산을 올리고 당당한 자세
로 기대어 앉아 있습니다. 남자는 시가 낀 손을 벤치에 얹고 여인에게 얘기하고 있습니다. 그들 사이의
거리감과 각자의 손에 낀 반지로 보아 이 둘은 부부로 보입니다. 이들은 바로 마네의 친구 줄 기메^{Jules}
^{Guillemet}와 그의 미국인 아내입니다. 베를린 내셔널 갤러리가 소장하고 있던 이 작품은, 제2차 세계대전
이 막바지에 이를 무렵, 연합군의 폭격을 피하고자 지하 700m의 한 광산에 숨겨져 보호를 받기도 했습
니다.

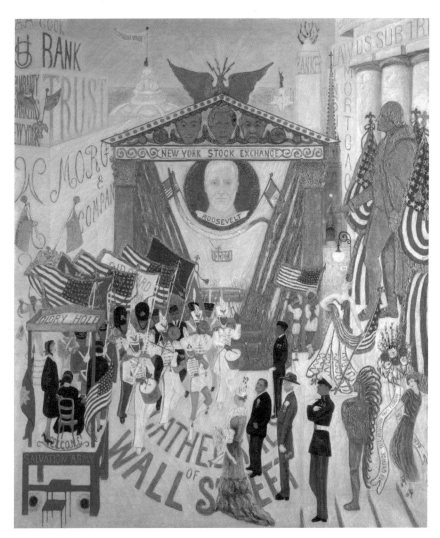

Florine Stettheimer (American, 1871 - 1944)
The Cathedrals of Wall Street, 1939
Metropolitan Museum of Art, NY

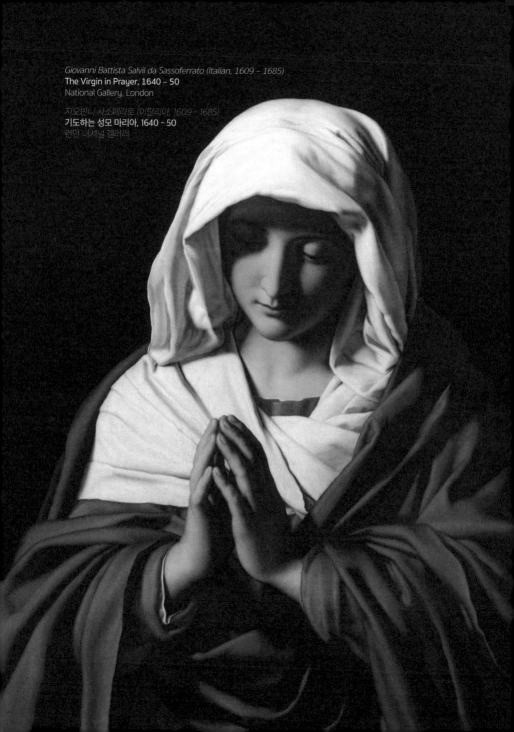

Giovanni Battista Salvil da Sassoferrato (Italian, 1609 – 1685)
The Virgin in Prayer, 1640 – 50
National Gallery, London

지오반니 사소페라토 (이탈리아, 1609 - 1685)
기도하는 성모 마리아, 1640 - 50
런던 내셔널 갤러리

사소페라토는 이탈리아 바로크 시대의 화가로 아버지에게서 회화를 배웠습니다. 그의 작품은 종종 라파엘로의 것으로 오해받을 정도로 인기가 있었습니다. 붉은 옷에 군청색 망토를 걸치고, 하얀 베일을 쓴 그림 속의 주인공은 어두운 배경 속에서 촛불처럼 조용히 기도하고 있습니다. 머리에 쓴 베일의 그림자가 내린 홍조 띤 아름다운 얼굴에는 고요함이 서려 있고, 우아한 시선은 아래를 향해 있습니다. 그 시선이 머무는 곳에 두 손이 맞닿아 있는데, 이는 기도하는 모습을 극대화하기 위한 극적 장치와 구도입니다.

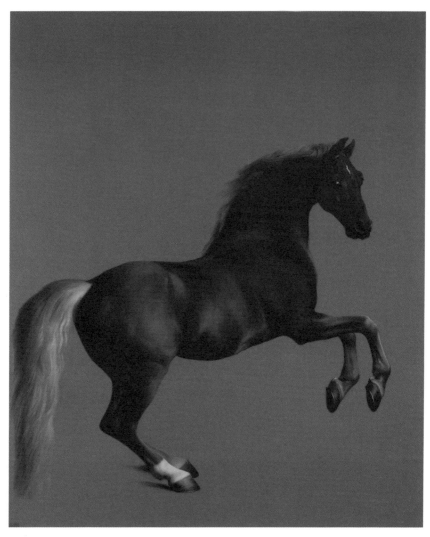

George Stubbs (British, 1724 – 1806)
Whistlejacket c., 1762
National Gallery, London

조지 스텁스 *(영국, 1724 - 1806)*
휘슬재킷, 1762
런던 내셔널 갤러리

말 그림에 관해서는 최고로 평가받는 조지 스텁스의 기교 있는 솜씨는 이 작품 〈휘슬재킷〉에서 잘 나타나 있습니다. 당시로는 드물게 배경이 없는 과감한 구도 속에서 〈휘슬재킷〉은 르바드^{뒷무릎을 굽히고 몸을}_{일으켜서 앞다리를 끌어안는 말의 동작} 자세를 취하고 있습니다. 윤기 흐르는 털과 힘차게 굴곡진 근육은 아라비안 서러브리드^{Arabian Thoroughbred} 종의 완벽한 미를 보여주고 있습니다. 이 작품은 가로 2.5m x 세로 3m의 대형 작품으로 실제로 보면 관객을 압도하는 아름다움을 느낄 수 있습니다.

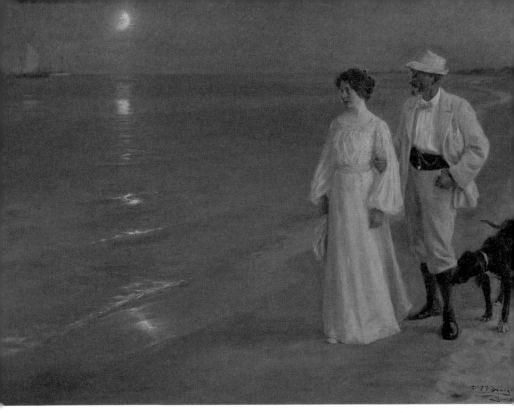

Peter Severin Krøyer (Danish, 1851 – 1909)
Summer Evening at Skagen beach - The artist and his wife, 1899
Hirschsprung Collection, Denmark

피터 세버린 크뢰이어 (덴마크, 1851 - 1909)
스카겐 해변의 여름밤 - 크뢰이어와 아내, 1899
덴마크 히르슈슈프룽 컬렉션

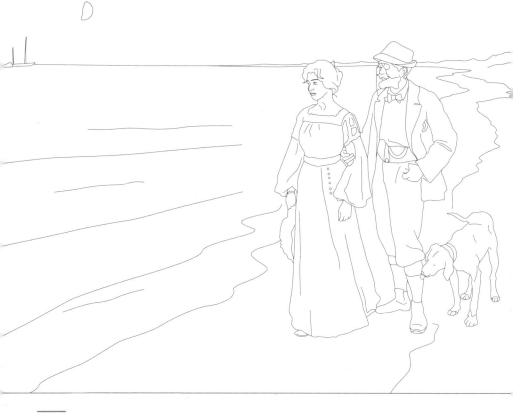

덴마크의 천재 화가 피터 크뢰이어와 그의 뮤즈이자 화가였던 아내 마리 크뢰이어가 개와 함께 스카겐 해변을 산책하고 있습니다. 스카겐은 덴마크 유틀란트반도 북쪽에 위치한 작은 어촌으로 여기에서 이들 부부는 여러 화가와 교류하였습니다. 어둠이 내리는 바다에 돛단배가 멀리 보이고, 하늘에 떠 있는 반달은 달빛을 내비치고 있고, 출렁이는 바다는 산책하는 화가 부부에게 이 달빛을 전달합니다. 바다에 비친 달빛이 너무 아름답습니다. 크뢰이어는 마리의 팔짱을 끼고 있지만, 마리는 무심하게 바다를 바라보고 있고, 개는 크뢰이어의 다리를 핥고 있습니다. 그림은 조용한 저녁의 한가로운 모습이지만 전체적으로 우울한 분위기가 느껴집니다. 창작의 고통으로 인한 신경쇠약 때문에 크뢰이어는 마리와 이혼하게 되고, 이를 예감한 것처럼 개는 화가를 위로하고 있는 듯합니다.

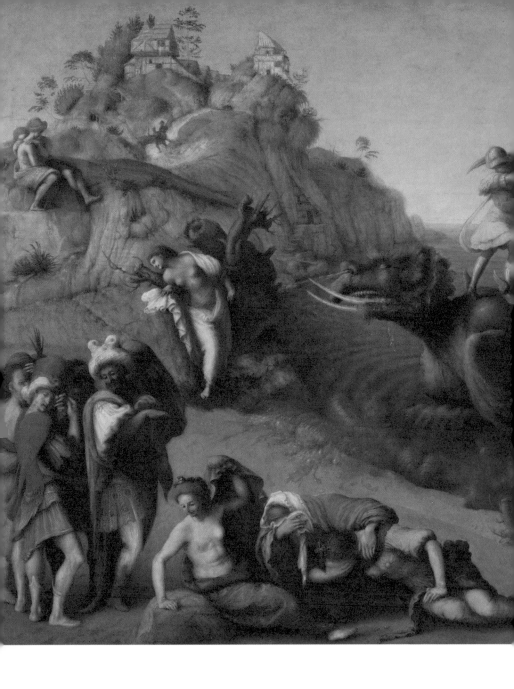

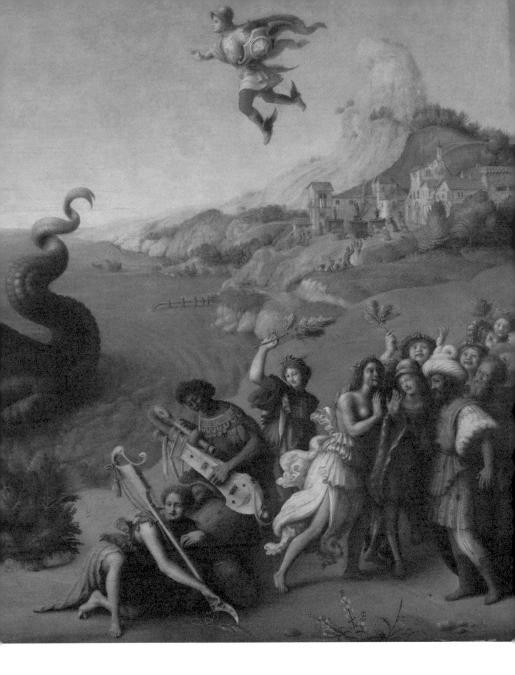

피에로 디 코시모는 이탈리아 르네상스 시대의 가장 창의적이고 독특한 괴짜 화가로 알려져 있습니다. 역사와 고전 신화에 대한 그의 해박한 지식은 상상력과 세부묘사의 힘을 빌려 환상적이고 풍부한 이야기가 있는 아름다운 작품이 되곤 하였습니다.

에티오피아의 왕 케페우스Cepheus의 왕비 카시오페이아Cassiopeia는 자신의 미모가 신보다 더 예쁘다고 자랑하고 다녀 신들의 노여움을 삽니다. 이 때문에 신은 괴물을 보내 나라를 초토화하도록 하는데, 이를 막기 위해서는 그들의 딸 안드로메다Andromeda를 괴물의 제물로 바쳐야 한다는 신탁이 내려집니다. 안드로메다가 죽음을 눈앞에 둔 순간 메두사의 목을 베고 돌아가던 페르세우스Perseus가 안드로메다를 구해주고 결혼한다는 그리스 신화를 바탕으로 한 작품입니다.

왼쪽 아랫부분에 제물로 바쳐지는 안드로메다와 바닥에 엎드려 울고 있는 왕비 카시오페이아, 하얀 터번을 머리에 두르고 있는 케페우스 왕과 붉은 날개가 달린 옷을 입은 안드로메다의 약혼자 피네우스Phineus가 울고 있습니다. 그 위쪽에는 안드로메다가 나무의 그루터기에 묶여 있습니다. 이때 오른쪽 위의 페르세우스가 이를 보고 안드로메다를 구하려고 괴물에게 다가갑니다. 페르세우스가 괴물의 어깨를 칼로 내려치자 괴물은 고통 속에서 물갈퀴 모양의 다리로 바다를 휘휘 젓고, 꼬리를 비비 꼬고 있습니다. 이렇게 안드로메다를 구출해 낸 후, 오른쪽 아래에서 안드로메다와 페르세우스, 케페우스, 카시오페이아가 다 함께 즐거워하고 있습니다.

악사들은 이를 기뻐하며 흥에 겨워 악기를 연주합니다. 마치 만화처럼 한 화면에 주인공이 여러 번 등장하는 당시로써는 독특한 구성의 형식과 스토리가 있는 작품입니다.

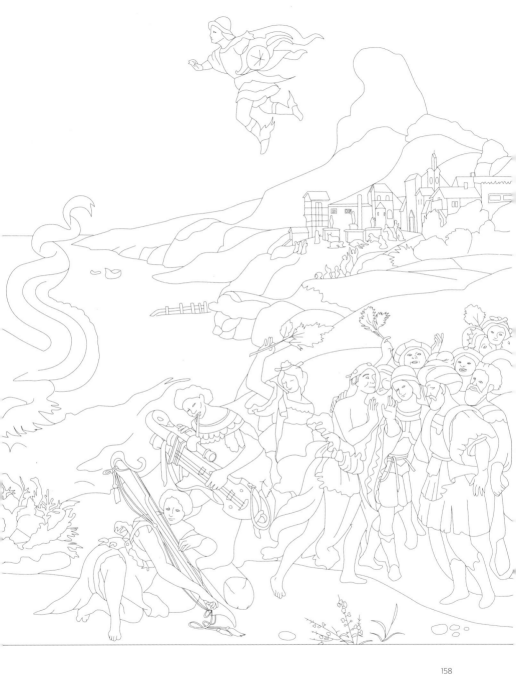

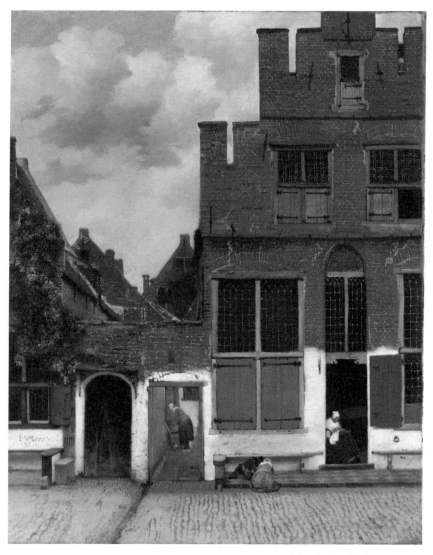

Johannes Vermeer (Dutch, 1632 – 1675)
View of Houses in Delft, Known as the Little Street, 1658
Rijksmuseum, Amsterdam

요하네스 베르메르 (네덜란드, 1632 - 1675)
델프트 하우스 풍경, 1658
암스테르담 국립미술관

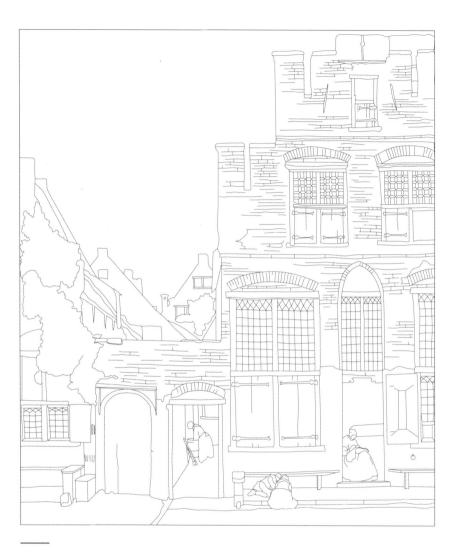

17세기를 대표하는 네덜란드 화가 요하네스 베르메르의 독특한 도시 풍경작품입니다. 네덜란드 델프트 지역의 일반 서민들이 사는 전형적인 주택을 사실적으로 묘사했으며, 실제로 베르메르는 그림에서 보이는 오른쪽 집에서 숙모, 조카들과 함께 살았습니다. 그림의 구도는 균형이 잘 잡혀있으며, 부서지고 금이 간 벽돌과 흰 칠은 마치 만지면 부서질 것 같이 묘사가 아주 세밀하고 정확합니다.

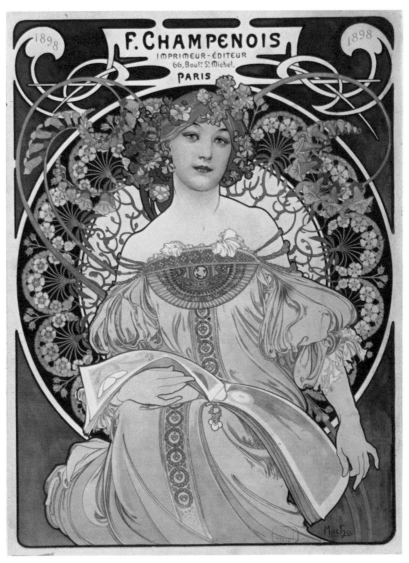

Alphonse Mucha (Czech, 1860 – 1939)
Rêverie, 1898

알폰스 무하 *(체코, 1860 - 1939)*
백일몽, 1898

알폰스 무하는 체코의 아르누보 화가이자 디자이너 및 장식 예술가로 삽화, 광고, 디자인, 장식예술 등
여러 부문에 큰 영향을 끼쳤습니다. 프랑스 파리에서 미술을 공부하였으며, 주로 체코, 파리, 비엔나에
서 활동하면서 광고, 잡지의 삽화, 벽화 디자인과 포스터를 통해 유명해졌습니다. 이 작품은 샹피누아
출판사 F. Champenois의 달력 디자인으로 제작되어 큰 인기를 얻었습니다. 꿈을 꾸는 듯한 표정의 아름다
운 한 여성이 디자인이 그려진 책을 넘기고 있습니다. 여성의 머리는 예쁜 꽃으로 덮여 있고, 원 모양의
배경은 풍부한 색감의 꽃과 그 줄기로 정교하게 묘사되어 있어 마치 레이스 같습니다. 이처럼 무하의
작품은 실용미술에 대한 세간의 시각을 한 단계 높였다는 평가를 받았습니다.

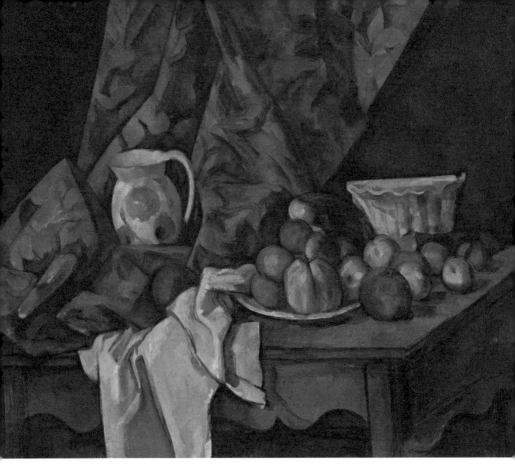

Paul Cezanne (French, 1839 – 1906)
Still Life with Apples and Peaches, 1905
National Gallery of Art, Washington

폴 세잔 (프랑스, 1839 - 1906)
사과와 복숭아가 있는 정물, 1905
워싱턴 내셔널 갤러리

구성과 색채를 중요시했던 폴 세잔은, 있는 그대로의 사실을 표현하기 위해 캔버스 평면 위에서 선과 색채를 이용한 단순한 구성을 추구했습니다. 커튼과 테이블 보, 그리고 과일은 색채와 그 농담만으로 입체감을 주었으며, 앞으로 기울어진 테이블과 정면에서 보이는 사물을 그렸음에도 불구하고 내부를 볼 수 있는 화병의 구도는 전통적인 원근법에 대한 회화 규범의 틀을 깬 새로운 도전이었습니다. 이러한 색채 및 구성 자체만으로도 조화롭고 아름답다는 느낌을 받을 수 있습니다. 세잔은 이러한 효과를 극도로 추구한 추상미술과 피카소, 마티스와 같은 모던 아티스트에게 지대한 영향을 끼쳤습니다.

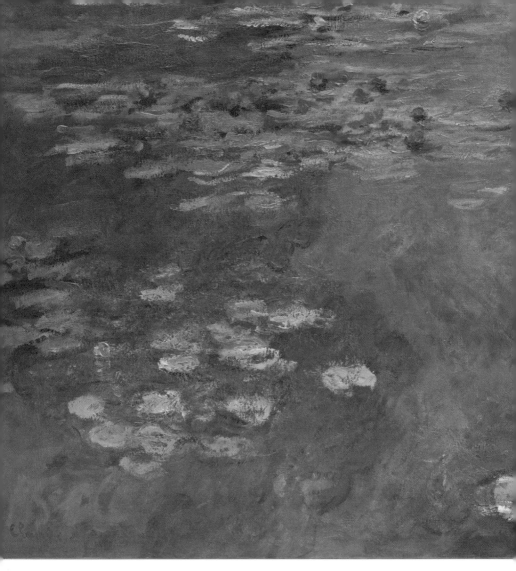

Claude Monet (French, 1840 – 1926)
Water Lilies, 1919
Metropolitan Museum of Art, NY

클로드 모네 (프랑스, 1840 - 1926)
수련, 1919
뉴욕 메트로폴리탄 미술관

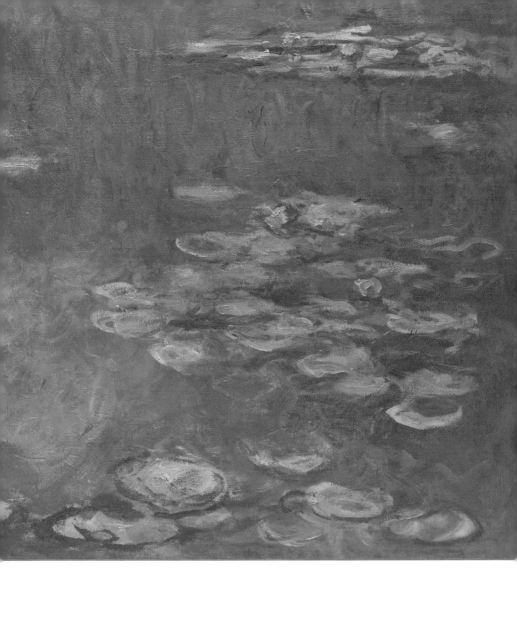

Isidre Nonell (Spanish, 1872 - 1911)
Drawing c., 1892 - 1894
Museu Nacional d'Art de Catalunya

인상주의 회화의 창시자로 평가받는 클로드 모네는 "빛은 곧 색채"라고 주장하면서, 빛에 따라 달라지는 자연의 모습을 연작 작품으로 구현하였습니다. 인상주의 화가들은 시간의 흐름에 따라 변하는 빛과 그 반사광선의 효과에 따라 달라지는 자연의 모습을 포착하기 위해 빠른 붓 터치를 통해 연작 작품을 그려냈습니다. 이 작품은 1919년에 모네가 완성한 수련 시리즈, 네 작품 중 하나로 그의 대표작입니다.

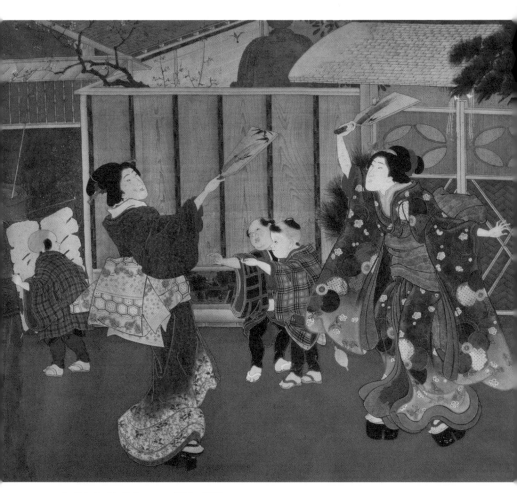

Tsukioka Yoshitoshi (Japanese, 1839 – 1892)
January - Celebrating the New Year, 1860
Los Angeles County Museum of Art

츠키오카 요시토시 (일본, 1839 - 1892)
새해를 맞이하는 정월, 1860
로스앤젤레스 카운티 미술관

츠키오카 요시토시는 우키요에(일본 에도시대의 다색목판화)의 대가로, 메이지 유신 이후에 새로 유입된 서양 문물에 깊은 관심을 보였으나, 이후에는 사라져가는 일본 전통문화의 가치를 지키기 위해 노력한 최후의 우키요에 작가로 평가받습니다. 사무라이, 역사적 장면 및 아름다운 여성이 나오는 판화 시리즈를 많이 제작했으며, 특히 전설과 소설, 구전을 통해 내려오는 유령 시리즈 판화가 유명합니다. 이 작품은 새해를 맞이하는 일본 서민의 모습을 비단 위에 잉크와 컬러로 채색을 한 것입니다.

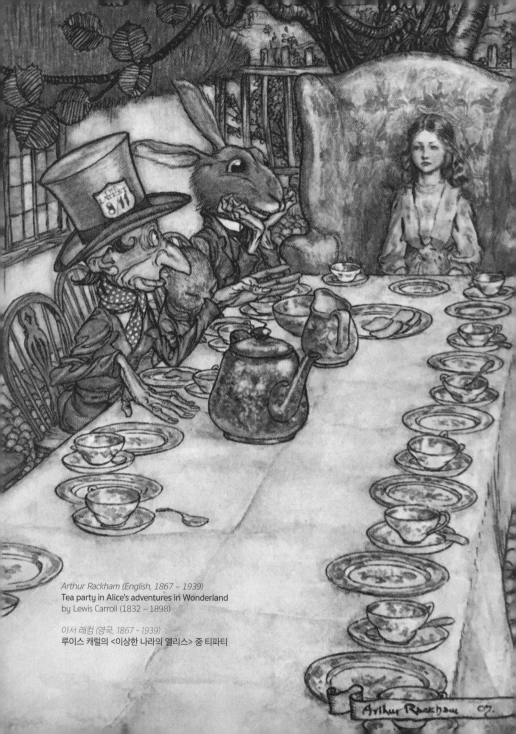

Arthur Rackham (English, 1867 – 1939)
Tea party in Alice's adventures in Wonderland
by Lewis Carroll (1832 – 1898)

아서 래컴 (영국, 1867 - 1939)
루이스 캐럴의 <이상한 나라의 앨리스> 중 티파티

아서 래컴은 영국 신문 〈웨스트민스터 버젯〉에서 기자 겸 삽화가로 활동하였으며, 펜과 잉크를 이용한 환상적인 분위기의 삽화를 그리면서 큰 인기를 얻었습니다. 영국의 북 일러스트레이션 황금시대^{1890~} ¹⁹¹⁴년를 이끈 주역으로 평가받으며, 루브르^{Louvre} 박물관을 포함한 프랑스, 영국, 이탈리아, 스페인에서 전시회를 열었습니다. 이 작품은 루이스 캐럴^{Lewis Carroll}의 〈이상한 나라의 앨리스〉에 포함된 삽화로, 그의 스타일이 잘 나타나 있습니다.

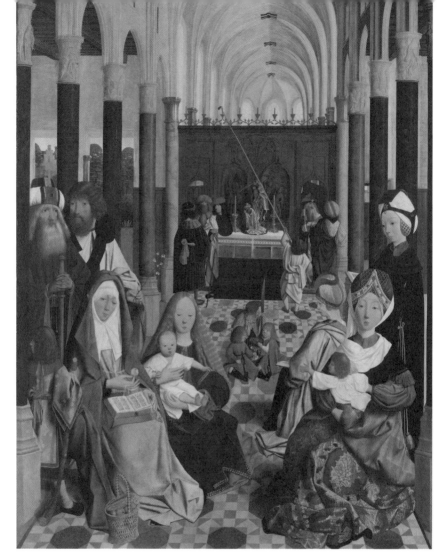

Geertgen tot Sint Jans (Dutch, c. 1465 – 1495)
The Holy Kinship, 1495
Rijksmuseum, Amsterdam

헤에르트헨 토트 신트 얀스 (네덜란드, C. 1465 - 1495)
거룩한 가족, 1495
암스테르담 국립미술관

네덜란드 화가 헤에르트헨 토트 신트 얀스가 그리스도의 친족들이 중세의 한 교회에 모여있는 가상의 장면을 묘사한 작품입니다. 푸른 옷을 입은 마리아의 무릎 위에는 아기 예수가 있고, 그 옆에는 그의 어머니 앤이 성경을 읽고 있습니다. 그들 뒤에는 앤의 남편 요아킴과 요셉이, 오른쪽에는 마리아의 사촌 엘리자베스가 아들인 세례 요한을 안고 있고, 요한은 예수에게 손을 뻗고 있습니다. 저 멀리 아담과 이브가 에덴에서 쫓겨나는 모습이 담긴 제단을 배경으로 어린 유다는 촛불을 켜고 있고, 중앙의 아이들은 성배에 포도주를 따르고 있습니다. 이렇게 얀스는 단순하지만 섬세한 장면 구성으로 〈거룩한 가족〉에 재미와 흥미를 가미했고, 부드럽고 따뜻한 컬러를 사용하여 안정감을 주었습니다. 얀스는 재능을 인정받아 일찍부터 큰 인기를 얻었지만, 안타깝게도 28세의 젊은 나이로 요절하였습니다.

MASTERS OF
COLORING

Copyright © 2018
Peach and Plum Publishing

마스터스 오브 컬러링

글·구성 김정일

1판 1쇄 발행 2018년 5월 15일

발행인 김정일
펴낸곳 도서출판 피치플럼
출판등록 제406-2017-000131호
전화 031-924-2977
팩스 031-924-1561
이메일 blossom@peachplum.co.kr

ISBN 979-11-963599-0-4 03650
© 2018 피치플럼

이 도서의 국립중앙도서관 출판예정도서목록(CIP)은 서지정보유통지원시스템 홈페이지(http://seoji.nl.go.kr)와
국가자료공동목록시스템(http://www.nl.go.kr/kolisnet)에서 이용하실 수 있습니다.
(CIP제어번호: CIP2018011347)